The World of Fu Baoshi
1904-1965

傅抱石 的藝術世界

葉宗鎬　編著

傅抱石 小傳

傅抱石(1904-1965年)，江西南昌市新喻縣人。原名長生，改名瑞麟，後以抱石名世。南昌距景德鎮不遠，因此瓷繪裝飾業需才甚殷，培養出全境的繪畫風氣，畫鋪裝裱行林立，常有眞跡名畫陳列其中。母親的修傘鋪不遠處就有裝裱店、印刻攤，抱石成日浸淫其間，因稟賦天成，又肯虛心求教得到師傅們的喜愛，得有機會臨摹名家字畫兼研篆刻，青少年時期便以仿趙之謙、陳鴻壽等名家幾可亂眞的刻印功夫，獲得極高的讚譽，並以鬻印貼補家計。我們可以說母親修傘鋪周圍方圓之地，竟然成了因貧困失學在家的少年一個義務教育的繪畫啓蒙學校。

傅抱石因鄰里的資助才有機會入學讀書，他也不辜負期待，名列前茅。此外慧根獨具，嗜書如命，博聞強記，利用學校圖書館和住家附近的「掃葉山房」讀到許多中國傳統文化及美術方面的經典著作，啓蒙智識，因此，雖身處南昌一隅，這位年僅二十二歲的師範學校的學生，其知識已遠遠超過了他的同輩，加上敏慧的直觀，爲了教學上的需要，陸續獨力的完成了《國畫源流述概》、《摹印學》、《中國繪畫變遷史綱》等專著。以開創性的眼光去梳理中國美術發展的本質及脈絡，發前人所未發，令人讚嘆。

深厚的人文修養，深受徐悲鴻賞識，一九三二年得受其推薦公費留學日本，除從金原省吾學習東方美術史論外，雕塑、西畫均有涉獵，展現出強烈的學習企圖心，眼界大開不可同日而語，研究、翻譯、著書、作畫從無間斷，曾於一九三五年開辦書畫篆刻個展，得到日本藝文界極大的讚譽。

日本學成歸國，受聘南京中央大學教授美術史，抗戰期間遷至重慶，這機緣使他的人生走向了不同的道路。四川的「一丘一壑，都是畫家的粉本」，可說是啓迪抱石先生藝術的「聖地」，美麗的山川丘壑與他文史哲思作有機的結合，自創出空前的繪畫語彙——「抱石皴」。「變法」成功，被認爲是所謂「新古典風」風格的成熟與定型化階段，許多精品都完成於此，四十年代是傅抱石創作的高峰時期，尤其轟動山城的『壬午畫展』，預告了傅抱石繪畫藝術的璀璨開展。因此，篆刻、史論的令名遂爲日增的畫名所掩。

抱石先生繪畫題材、風格兼容並蓄，除了山水人物，詞章典故、歷史故實在他筆下也都一一化諸形象，五十年代的創作更是多元多貌，他首開風氣之先，以創作毛澤東主席詩意入畫。五七年率團訪問東歐又締造「寫生創作」的盛期。六十年代曾率江蘇國畫工作團寫生創作，行程達二萬三千里，並與關山月同赴東北寫生。如此多彩的際遇，成就一批批優秀的作品，畫風轉換，歷歷可見，唯一不變的是背後的民族主體意識始終都是一致的。

抱石先生集畫家、書法篆刻家、美術史論家、學者、教育家於一身，每一個角色都這麼傑出，是畫壇承先啓後的導師。他曾任南京中央大學及南京師範大學美術系教授、江蘇省國畫院首任院長、中國美術家協會江蘇分會主席、中國美術家協會副主席、西泠印社副社長、當選人大代表。不論在學術上、行政上都頗有建樹，尤其在中國繪畫面臨存亡繼絕的關鍵時刻所發揮的道德勇氣，更教人由衷的敬佩。

傅抱石及其藝術

　　傅抱石在中國近現代畫壇上有著無可撼動的地位，他筆下的大塊文章、玄秘氛圍，使人一見難忘。

　　在二十世紀所有的大師級國畫家中，只有傅抱石一人是專門研究中國畫史畫論的專家學者出身的。著作等身，一生著述達二三百萬字，其專業成就比之同時期之學者型畫家，如黃賓虹、陳師曾等人不遑多讓。我們幾可斷言，即使傅抱石不畫畫，他在中國美術史論的領域中肯定也會有著重要地位。而以文化為藝術創作的底蘊正是傅抱石之所以能堂而皇之進入大家之林的主因。

　　一九四二年的『壬午重慶畫展』是抱石先生由畫論研究轉向繪畫創作道途的關鍵，作品完全打破中國繪畫的既定俗套，震撼山城。在畫展序文中「變法」的企望已可見端倪，「我對於畫面造型的美，是頗喜歡那亂頭粗服之中，並不缺少謹嚴精細的。亂頭粗服，不能自成恬靜的氛圍，而謹嚴精細，則非放縱的筆墨所可達成，二者相和，適得其中。」這種構圖粗細間的關係的排比、肆逸縱放的散鋒筆法在傅抱石往後的運用更加爐火純青，構成其繪畫的獨特語彙。

　　抱石先生的藝術丰采可以概括的以如下幾點來作說明：

一、散鋒筆法

　　徐悲鴻詠傅抱石〈畫中九友〉有詩云：門戶荊關已盡摧，風雲雷雨靖塵埃。問渠那得才如許，魄力都從大膽來。所謂藝高人膽大，這個大膽全從傅抱石對美術史論精湛的學問、自信中衍生出來的。他完全不囿於舊有筆墨程式，自創散鋒筆法，即一般所稱的「抱石皴」，影響後世深遠。

　　這種被人們譽為「抱石皴」者應該是散鋒筆法的概括性說法吧。此種筆法在抱石先生的創作中運用得十分普遍，也可以說是他的基礎筆法。它與傳統上我們理解的狹隘泛指山體質地肌理的「皴」在本質上有相當的距離。在傅抱石的畫中，不僅山體、樹木、森林可用，就是他的雨、雲、瀑、泉、河、湖乃至人物畫的衣褶甚至頭髮眼珠之畫法，皆出自這種筆法，所以與其稱之為「皴」，倒不如稱其為「散鋒筆法」更為貼近事實。

試茗圖
立軸　1943　142x34.5cm

瞿塘峽
立軸
1944
52.5x60.2cm

我們欣賞他那些「叱咤風雲、墨瀋淋漓」的構圖畫面時，不論龍飛鳳舞般的山水乃至眼神顧盼生姿的人物畫，那些形似非似迷迷朦朧的山石泉瀑，那些口鼻難分形體模糊的男女人物時，我們深信，這個後來以畫名世的大畫家，正是由於其對中國繪畫的源流、精神、理論、筆墨甚至於媒材的精深的理解，才能成就一代宗師的大業。

二、氣韻生動

傅抱石除自創的散鋒筆法外，在留學日本期間對「線」的鑽研並受當時所謂「朦朧體」畫風的影響，在表現光線、體面形態大異於傳統筆法，但在「氣韻生動」、「骨法用筆」的傳統筆墨之表現精神上卻一脈相承。傅抱石散鋒縱恣而為，橫掃千軍之勢，動意十足，古今畫史，無人能望其項背。〈壬午重慶畫展自序〉一文中，抱石先生說：「我畫山水，是充分利用兩種不同的筆墨的對比極力使畫面『動』起來的，雲峰樹石，若想縱恣蒼莽，那麼人物屋宇，就必定精細整飾。」可見傅抱石是很自覺地追求「動」的效果的。因為對畫史的卓識，深刻體會到「六法」之首「氣韻生動」之精義。「氣韻」就是某種動勢，畫面能動，才有感人之精神力量貫乎其中。

對於傅抱石的繪畫這種「動」的特徵，不少研究者也都是注意到了的，在『壬午重慶畫展』時陳曉楠在論其「動」時，以抱石先生的傑作《麗人行》為例，評論道：「女子柔媚，卻又豔而不俗，精而不流於刻畫；表面雖似靜態，但滿含動意，不愧為傑作。」馬鴻增甚至把這個特點歸納為「彷彿山動、水動、雲動、樹動、筆動、心動……一切都處於永恆不息的運動之中，猶如龍蛇飛舞。」「散鋒筆法」的動勢在傳情達意上的確另具一格。

畫如其人，抱石對動勢的追求與他熱情豪放的藝術家氣質是全然相通的，縱觀抱石先生的作品，無論大畫小畫都

有氣象萬千的感受，除了散鋒筆法的創發之外，究其另一因素乃是其創作時的激情。據傅抱石學生伍霖生的近身觀察，傅抱石作畫時的專注、氣吞山河的氣魄，叫人嘆為觀止。而傅二石先生更體會出父親「殺雞也可用牛刀」箴言的意義。傅抱石自己也曾說：「當含毫命素水墨淋漓的一剎那，什麼是筆，什麼是紙，乃至一切都會辨不清。這不是神話，《莊子》外篇記的宋畫史『解衣磅礴』也不是神話。」在這種狀態中揮毫所留下的筆痕墨跡，能不令人有所體會和感動？

三、其命維新

傅抱石推崇南宗不遺餘力，但對於中國畫的停滯不前確也有深刻的危機感，使他一面發展文人畫，一面又痛陳文人畫的「流派化」所造成的中國繪畫藝術生命的死滅。在「壬午畫展自序」中強烈地提出質疑「所謂『性靈』所謂『意境』，所謂『胸中丘壑』，今日看來，乃是容易使人渺茫的煙幕。」留學日本的影響讓傅抱石能有深切的自省，因此，繪畫創作融入更多的元素，甚至也將寫生的概念也收納其中。他畫許多傳統題材作品，嘗自況：題材雖舊，卻出之以新的畫面。「其命維新」是他常用一枚印章，以

明其「創新」之志。我們應該說「其命維新」是傅抱石藝術精神的核心，在種種求新求變的進程，形諸於筆墨間，實具有承先啓後的意義。

四、根植文化

抱石先生可說是傳統繪畫現代轉型的全新開拓者，我們很難將傅抱石藝術歸類，他既不是在傳統理路梳爬，也非屬「中西融合」型的畫家，因爲對史論的精湛研究，他一面堅持民族藝術的主體性，一面也斟酌採取某些外來的藝術及方法，展現出屬於具民族主體性的藝術新貌。對於畫論的深刻理解，顧愷之的「遷想妙得」、石濤的「筆墨當隨時代」、「搜盡奇峰打草稿」的名言都給畫家以高度的啓發。

抱石先生常以歷史故實、典故詞章入畫，因爲深厚的文史哲素養，才能鞭辟入裡地捉住其精神內涵。就以他的許多詩意畫的創作來說，抱石先生在談到他創作詩意畫時說過：「要把詩讀到咀嚼無渣的時候，才能落筆。」詩與畫只有一樣東西是相合相通的，那就是「靈」，這個「咀嚼無渣」，就是「靈」相遇的時候，也就是纖細的文化之脈被激發出來之時。當我們觀賞這些根植於中國文化土壤的作品時，對他的深層的思維不難了然於胸。他常說：「我比較富於史的癖嗜」，他的『歷史癖』，實在是一種文化傳承的「歷史感」，一種捨我其誰的「使命感」。

五、反映時代

在傅抱石繪畫藝術中最爲人稱道的是他所創的散鋒筆法。古代的皴法主要源自北方植被有限的山，是針對山岩肌理結構的表現。而散鋒成片成面的表現的特點，則對成片成面的樹林的表現就特別適合。由於在抗戰時期長駐於四川，舉目所見盡是滿山植被的金剛坡「煙籠霧鎖，雄奇蒼茫」的景致，因此，從某種程度上說，傅抱石散鋒皴的出現，不如是因應長滿植被的山體表現而創造的一種技法。另一方面，我們從傅抱石的虎跑題材中，其實也是一種以散鋒皴爲主的表現樹林的作品。所以此類作品大多畫得瀟灑靈動，也算是客觀現實與主觀體驗，客觀實境與個人技法的巧妙融合了。這不是完全印證傅抱石「思想變了，筆墨就不能不變」的精神體現？

四十年代於金剛坡下山齋時是傅抱石創作的高峰期；五十年代新政權建立，他首創以毛澤東主席詩意入畫，一九五七年的東歐寫生、六十年代率江蘇省國畫院的二萬三千里的壯遊寫生、與關山月赴東北寫生又是另外一個創作的高峰，爲了寫實的需求，許多很難入畫的景致，在他的妙手跡化下也能與中國繪畫的精神作有機的融合。

抱石先生被稱作「畫中奇士」、「革新的健將」、「傳統繪畫現代轉型的全新開拓者」，有人讚美他「胸中具上下千古之思，腕下具縱橫萬里之勢」。一九四七年出版的《中國美術年鑑》推崇傅抱石：「於傳統與革新之中獨具建樹。是故趣味新穎而風格高古。其作品結構雄奇，意境深邃，線條飄逸而挺秀，設色沈毅而瑰麗，用墨渾潤，用筆蒼勁；寫人物表情入神，呼之欲出；寫山水變化萬千，窮宇宙造化之秘，實開我國繪畫之新紀元。」

我們可以說崇高的人格、豐厚的學養、對中國繪畫史論的精湛研究、蹤跡大化的筆墨神韻、強烈的民族主體觀念是構成傅抱石藝術的要素。

畫雲臺山記圖卷

長卷

28.4×163.9cm

1942年

東晉顧愷之〈畫雲臺山記〉是記述其山水畫作品（或為壁畫）設計構思、情節、景致、構圖等的一篇中國美術理論古文，由於流傳久遠，文字脫錯，艱澀難懂，自唐代已不能句讀。抱石先生為證明〈畫雲臺山記〉一文經其研究解釋不僅可以讀通，而且可以根據文中所寫「發而成像」作成畫圖，於是製作了這幅《畫雲臺山記圖卷》。

此圖從藝術上說，屬抱石先生創新變革時期新舊技法結合的代表性作品。樹木、人物、山泉、溪流等用傳統畫法，頗具古意，而峰巒、山崗、岩石、煙雲等卻用的是如今被稱作「抱石皴」的獨特新技法。兩者有機的結合，使畫面完美無瑕。

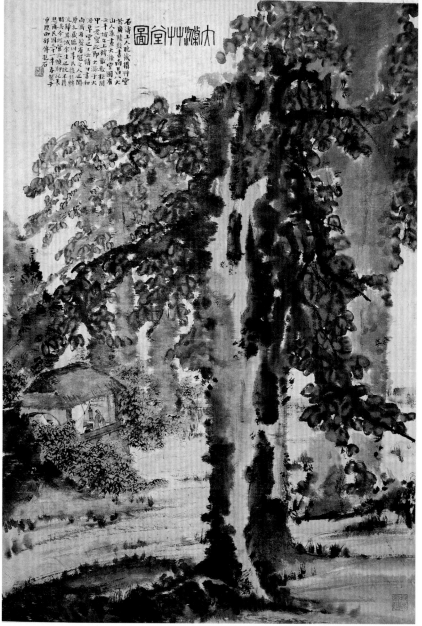

大滌草堂圖

立軸

85×58cm

1942年

　此圖亦屬作者關於石濤上人的系列「史畫」之一。主景是幾株大樹，左方作草閣，閣中畫一人。畫大樹是因為石濤曾別署「大樹堂」，信中亦要求畫「古木樗散數株」。閣中爲「有髮有冠」之大滌子，是爲表現雖然國破家亡，但石濤有著強烈的民族意識，他從未忘記故國宗社及漢族衣冠。

　現在知道石濤信係僞造，但就畫而言，這的確是一幅優秀作品。此畫構圖新穎，僅畫幾株大樹一間草堂，但畫面充實優美，頗具奇趣。除樹葉稍加鉤勒（這是四十年代初作品的特點）完全不用線，而以深淺不同的墨色表現景物的遠近和體積。用筆狂放潑辣，一氣呵成，墨彩交融，酣暢淋漓。一掃舊山水畫程式，充滿清新動人的生氣。

　徐悲鴻先生爲此圖題塘，大書「元氣淋漓，眞宰上訴」八字。又題：「八大山人大滌草堂圖，未見於世，吾知其必難有加乎此也。」「歡喜贊嘆」之情溢於言表。

石濤上人像

立軸

132×58cm

1942年

　　《石濤上人像》的創作，是受石濤於康熙二十二年（公元一六八三年）所作《喬松圖》的啓發。

　　此幅《石濤上人像》，畫得非常認眞，人物和背景，一筆不苟，畫中石濤的面相，線條並不明顯，墨彩交融，渲染出明暗，汲取了現代素描水彩的畫法。身體袍服的畫法，幾近工筆重彩而較活絡。上人正襟端坐，面含悲憤抑鬱，是一個「悲家國顚破，不肯俯仰事人」的磊落孤傲的形象。身後背景，是參天巨松，面前是盛開的紅白梅花，無疑這都是爲了烘托人物的精神，突出作品的主題，寓意上人品格的高尚。

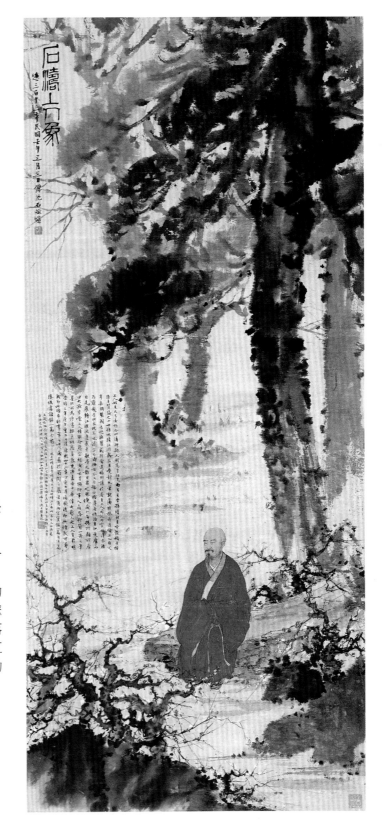

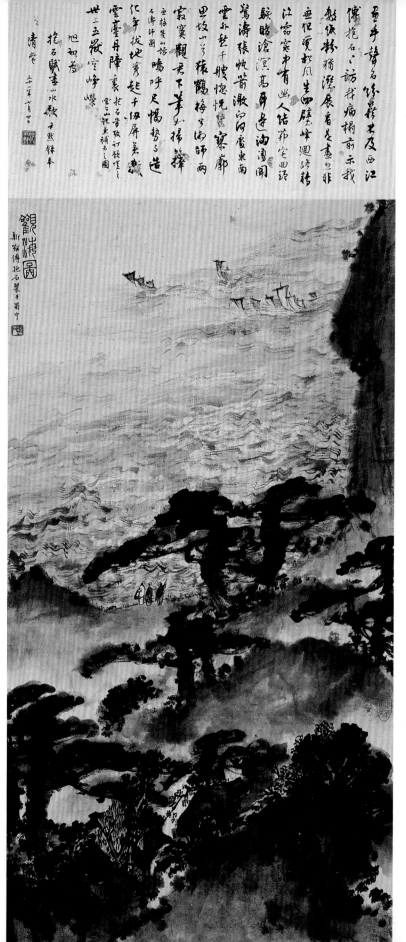

觀海圖

立軸

84×44.5cm

1942年

　　此圖意境是藉古喻今，抒發懷抱之作。只此圖不再拘泥於曹操〈觀滄海〉所描述的細節，更突出了汪東教授前題觀海圖五古中句：「張帆劍戟向何處？東南雲外愁千艘」之詩意。所要表現的仍是對東南大片國土淪喪，人民遭受塗炭的深切憂思。句中「戟」為「激」之誤，或是故意改動則意思更加明確。

　　此圖大海空闊無邊，波濤翻滾，似喻形勢之險惡，老老少少的人群翹首遙望船帆指向的東南，充滿關注和激切之情，令人有不盡的故國之思。

送苦瓜和尚南返

立軸

84×58.5cm

1942年

　　抱石先生對明末清初偉大畫家石濤上人曾進行過深入的研究，並且計劃將研究成果形象化，由於種種原因，這一計劃後來並未完全實現，但陸續仍完成了十多幅，如《訪石圖》、《石公種松樹》、《大滌草堂圖》等等。這些畫作於上個世紀四十年代，距今已逾六十年，但大多仍保存了下來，其中久不見蹤影的幾幅，也於近年奇蹟般地突然現身於世，《送苦瓜和尚南返》就是其中的一幅。

　　此圖畫的是石濤與愛新覺羅‧博爾都交往的一段經歷，並根據博爾都的一首送別詩而創作：「涼雲日夕生，寒風逗秋雨。況此搖落時，復送故人去。飛錫竟何之，遙指廣陵樹。天際來孤鴻，哀鳴如有訴。敗葉聲蕭蕭，離思紛無數。登高欲望君，前津滿煙霧。」

　　這一題材抱石先生曾多次畫過。此幅之精美，在於完善地表達「涼雲」、「寒風」、「秋雨」、「敗葉」等詩意；「孤鴻」在江上盤旋，「哀鳴如訴」，一片「肅殺」景象，恰當地體現了友人惜別的傷感。此圖的畫法極具新意，也是傅抱石極力求變求活，提倡創新，畫風轉變時期的成功作品。

　　不像一般山水畫之層層皴擦，甚至也沒有抱石先生的自創散鋒「抱石皴」。圖中有幾株老松線條處處「見筆」以外，絕無任何鉤勒，純用烘染之法，以水墨染出明暗遠近。圖中巨松、淺坡，大筆縱橫，而人物舟楫卻又極盡精微。路上行人奔波，舟人渡口俟立，歷歷可見，栩栩如生。畫得粗中有細，經久耐揣摩。

　　圖分上下兩段，中間空闊處是大運河，為打破中段之一片空白，從構圖需要出發，先生在圖左上角做了長題。除以篆書標題，以小楷書博爾都全詩外，又寫道：「余按苦瓜上人於康熙癸酉自燕南返，博問亭有詩送之。問亭旗人而知苦瓜頗深。可想白燕樓中固不同施愚山南昌北蘭寺夜對八大山人時也⋯⋯。」這裡施愚山應是邵長蘅之誤。

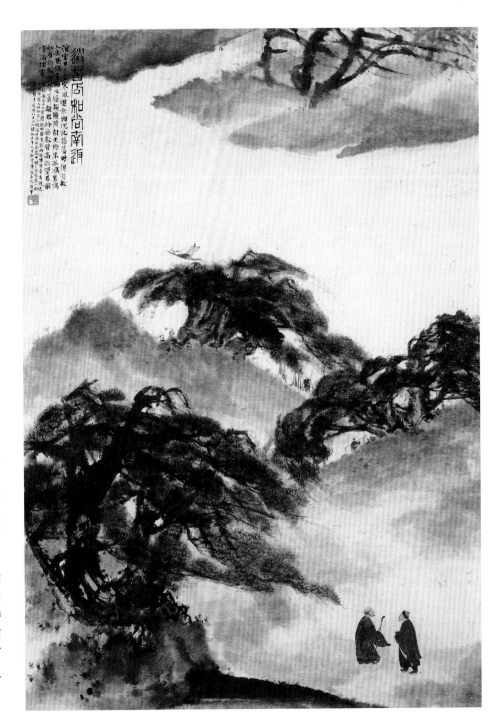

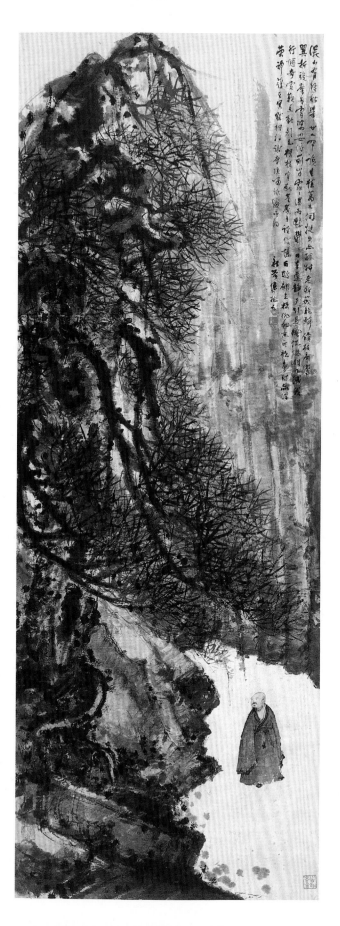

深山有怪松

立軸

129.5×47.5cm

1942年

　此寫苦瓜和尚石濤詩意。

　深山之松甚怪，怪在生於石隙中，怪在老根裸露如龍爪，怪在巨幹虯勁枝椏屈曲，怪在樹頭盤旋向下，好像向樹下的和尚（即石濤上人）頷首致意並親切的對話——深山老松實在怪得有靈性。

　此詩表面上雖在詠怪松，其實目的卻是詠怪人，「深山有怪松，舉世人罕識」，有懷才不遇之意。不過，詩人又說「相將謝塵埃，嘯詠適所得」，他並不羨慕世間浮華，將遠離塵囂，吟詩長嘯於「深山」，享受自己的悠閒生活。

　怪松以溫潤華滋的筆墨，畫得龍飛鳳舞，正是「老幹嵌龍鱗，脩枝扇鸞翼。折旋摩青霄，婆娑俯卽戹。」確有怪奇之身姿。而松下僧人寬袍廣袖，大大列列，憨態可掬，正在無拘無束的笑傲吟詠，不也正是奇怪之人嗎？先生之畫充分體現了詩中內涵。

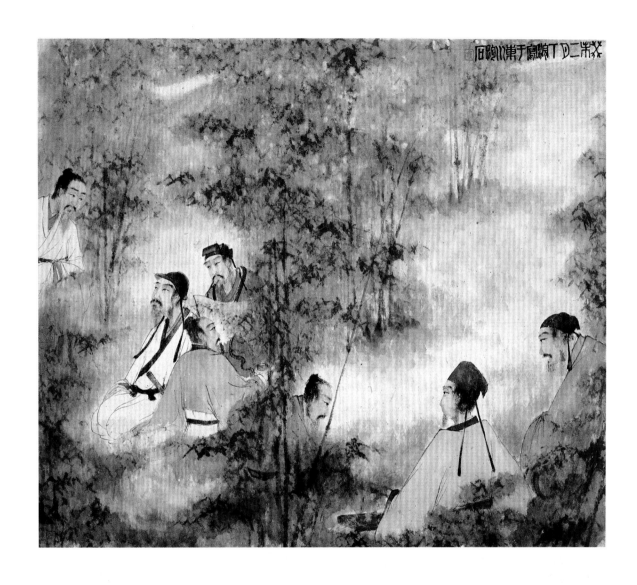

竹林七賢
鏡片
64.6×75cm
1943年

　《竹林七賢》是繪畫題材，據黃苗子先生研究，這個題材在晉、南北朝時代已經流行。畫的是晉阮籍、嵇康、劉伶、向秀、阮咸、山濤、王戎七人，於竹林中吟酒、行樂、清談的故實。《世說新語》說「七人常集於竹林之下，肆意酣暢，故世謂『竹林七賢』」。

　河內士族司馬氏集團篡位滅蜀，建立晉王朝，平吳後結束了分裂局面，國家得到短期的統一。司馬氏集團昏憒癡頑，因循守舊，推行腐朽的門閥政治，統治者無能而權重，君臣都是優遊逸樂，豪華相尚，互相傾軋，爭權奪利，後發展至互相殘殺，愈殺愈烈，直至發動大混戰。「朝為伊周，夕為莽卓；機權失于上，橫亂作于下」。政治腐敗，社會動亂，於是產生了崇尚清談，及時行樂以逃避現實的風氣；又以老莊虛無學說為理論支持，極端縱欲，奢侈淫逸盛行。這種縱欲主義唯我論成為代表士族的共同思想。所謂「七賢」

正是提倡清談，提倡老莊虛無之學，任性放蕩、享樂縱欲的典型一群。他們原來也都是統治集團的高官，如山濤、王戎還是司馬氏集團的重要人物，（各官至吏部尚書、司徒）此二人是熱中名利，貪鄙無恥的典型，實在談不上是「賢人」。其餘幾人也一樣，充其量只是退隱山林的「閒人」而已。

　這裡，包括歷代繪畫中所表現的「七賢」，其實是理想化的人物，特別是在戰亂年代，反映了人們祈盼和不安寧，希望能有快樂悠閒的生活，能有談天說地的自由，是人們，尤其是知識份子的理想和追求。

　抱石先生曾多次創作《竹林七賢》，以此幅最精。竹林寫意，人物精工，七賢性格鮮明，形象各有特色；衣褶方直，構圖巧妙，七人散坐林中，三三兩兩，極具韻致。

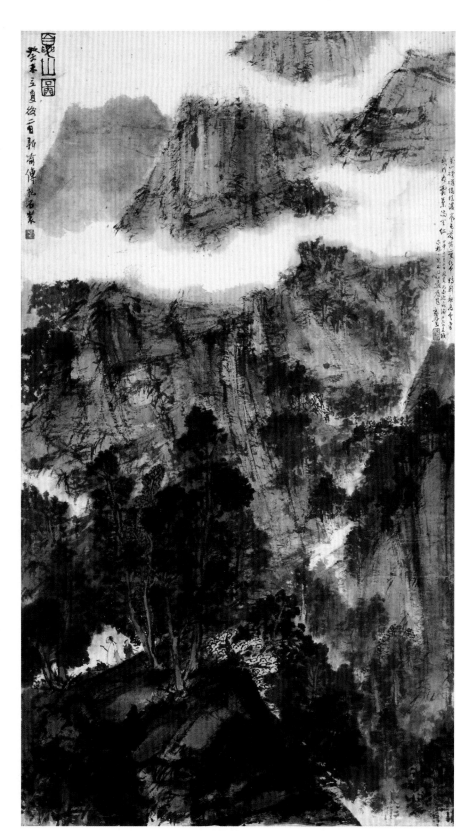

夏山圖

立軸

111×62.5cm

1943年

　此圖畫崇山峻嶺，蒼茫雄渾，古木花樹，鬱鬱
蔥蔥。由於薄施淺赭，丹崖翠巘，一片夏日炎炎
萬物繁茂景象。

　圖上有郭沫若題詩：「萬山磅礡綠蔭濃，嵐色
蒼茫變化中；待到秋高天氣爽，乃看霜葉滿天
紅。」又題：「甲申十一月十日，恩來兄由延飛
渝，十六日來賴家橋小聚，求得此畫囑題。」此
圖作於一九四三年，原贈郭沫若，郭於次年轉贈
周恩來，歷經戰亂，此圖竟奇蹟般地完好保存下
來。原藏中南海，文革中交故宮博物院珍藏。

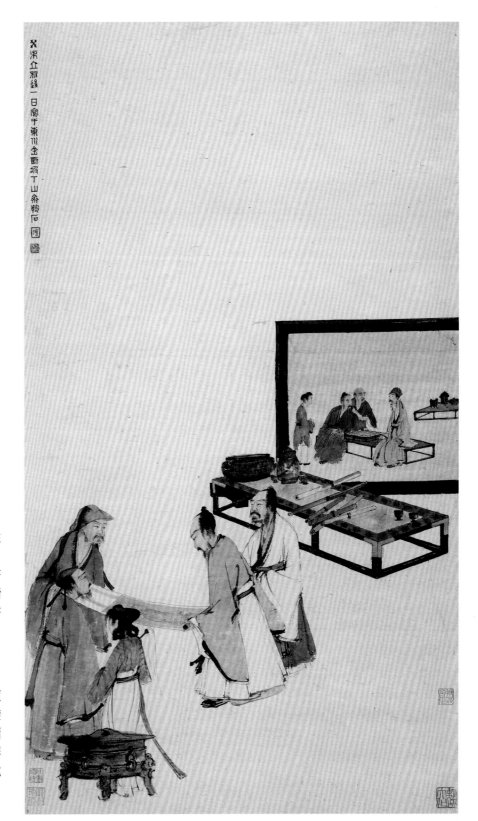

觀畫圖

立軸

110×62.2cm

1943年

　此圖為《洗手圖》另一種畫法。

　東晉大司馬桓玄，在正史中無好評，但他「性嗜書畫，必使歸己」，是個藝術愛好者和收藏家，對所藏書畫，非常愛惜。他經常約集友人品評書畫。某次，有一位客人大概喫了「油餅」沒有揩手而弄污了書畫，他氣極；此後再有賓客欣賞書畫，必令先洗手再看。

　抱石先生畫此題材，常畫四人觀畫一人洗手；此幅卻畫的是洗手之後，大家一同觀畫的情景，比較含蓄。畫中「莊重地望在屏風之旁」的是桓玄，觀畫者顧愷之、羊欣等人，神情專注。為突出觀畫人物，除必需的道具，無其它累贅，畫面清爽明朗。為了構圖的需要，背景畫一屏風，屏風上好像畫的是《謝安圍棋》，可說是當時的現代題材繪畫。畫中有畫，別有情趣。

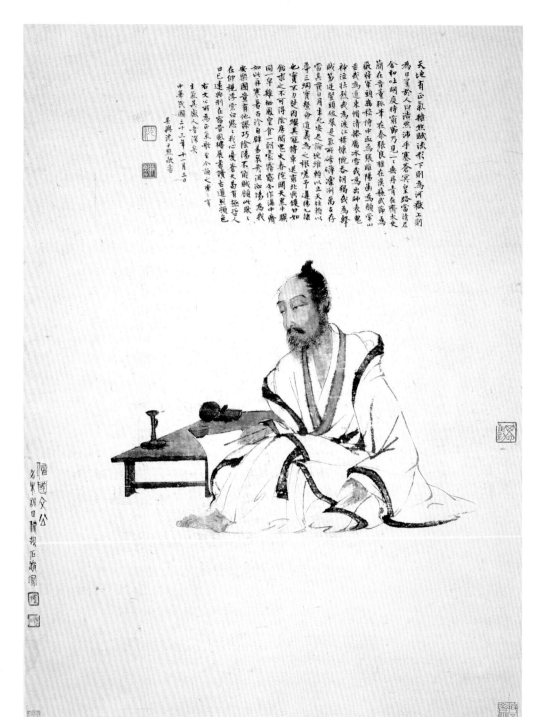

文天祥像

鏡片

80×55.5cm

1943年

　文天祥（公元一二三六—一二八二年），字宋瑞，又字履善，號文山，江西吉安人，是我國歷史上偉大的民族英雄和愛國詩人。抱石先生作信國公像，是爲歌頌民族英烈，弘揚民族氣節，鼓舞抗日鬥志，堅定必勝的信念。

　圖中的文公正於獄中寫作〈正氣歌〉，雖久受折磨，形容瘦削，而精神抖擻，大義凜然，從容自若，已置生死於度外。他凝神深思，沉毅、悲憤，用他的愛國熱誠和鬥爭的信念，鑄就了鏗鏘的詩句，使我們永遠刻骨銘心地深受感動和激勵。

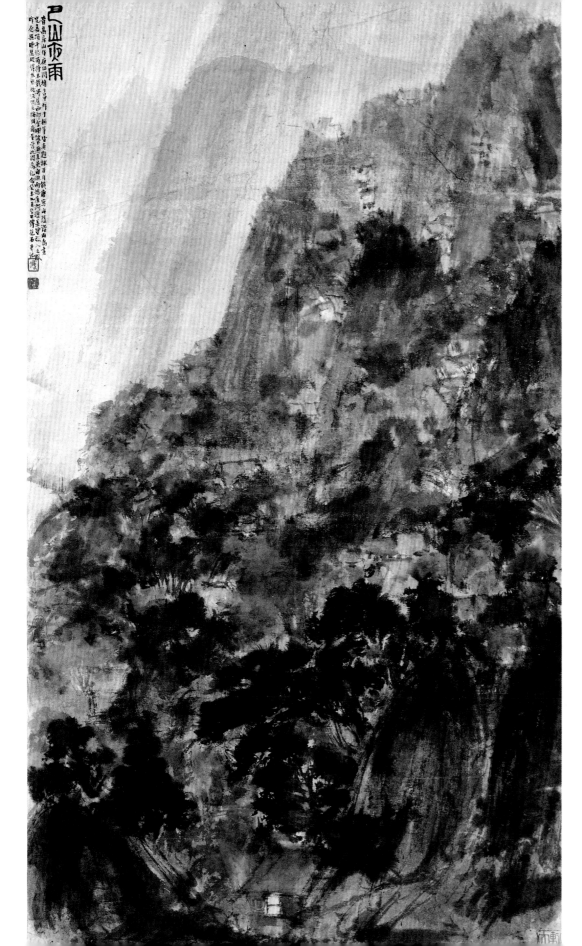

巴山夜雨

立軸

105×60cm

1943年

　圖寫唐李商隱〈夜雨寄北〉詩意:「君問歸期未有期,巴山夜雨漲秋池,何當共剪西窗燭,卻話巴山夜雨時。」由於連日風雨,背井離鄉的畫家倍感淒苦愁悵,思念故鄉卻「歸期未有」,他盼望返回家園,撥亮燭花,有回憶這段困頓生活的一天。受環境的觸動,頓起作圖紀念的激情,其實質也是抒發當時的感慨以及盼望勝利,期待未來和平生活的到來。

　此圖用筆豪放,以濃墨重寫,卻能表現雨中朦朧夜色。山上房舍層層疊疊,畫來似不經意而山城雄姿卻表現充分,畫法新穎奇特。以淡墨斜掃畫雨,寥寥幾筆出神入化。

湘夫人圖

立軸

105.2×60.8cm

1943年

《九歌圖》包括《湘君》、《湘夫人》，歷代有許多人畫過，如李龍眠、趙孟頫、文徵明等。但抱石先生所作，除服飾取法顧愷之《女史箴圖》外，絕不重複古人。形象、姿態、構圖、意境都是先生自己的創造。

《湘君》、《湘夫人》或《二湘圖》是先生仕女畫中最為精采也最具代表性的作品。湘君、湘夫人形象古樸典雅，凝重端莊，面相豐滿美麗，表情沉毅而略帶憂傷，特別是眼神的描繪，用淡墨輕描，再以很少的濃墨稍加鉤勒，給人以明亮晶瑩，嫵媚而又深邃的感覺。再加衣帶飄揚，動作優閑從容，那種亭亭玉立，儀態萬方的氣度，楚楚動人。

此幅《湘夫人》是先生所作最早的一幅，畫得嚴謹工整，細緻精到，人物瀟灑美麗，栩栩傳神。此圖亦傾注抱石先生憂國憂民的無限情思，充滿了仇恨敵人，必將戰勝敵人的愛國主義精神。

18

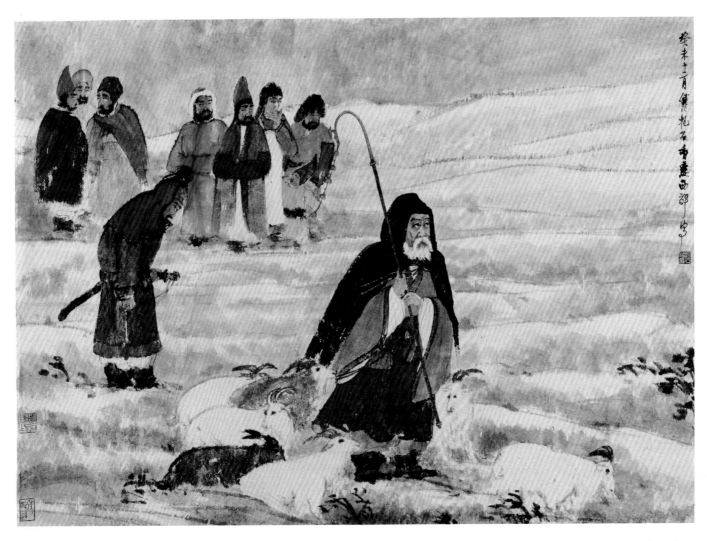

蘇武牧羊圖

橫幅

62×84.8cm

1943年

《蘇武牧羊》為傳統題材，抱石先生曾多次描繪，此幅較早。

　　此幅《蘇武牧羊》所描繪的是漢軍將領來迎接蘇武歸漢，並向蘇武表示敬意的一幕。圖中主要突出蘇武形象，蘇武持節昂然而立，翹望東方，堅毅深沉，鐵骨錚錚。其身後胡奴攜幼子掩口而泣，戀戀不捨，眾胡人在竊竊議論，似在驚嘆讚美並各懷崇敬之心。莽莽雪原，荒寒慘淡；群羊偎依，像也有留戀之情。總之充滿人情味的描寫，抒發了愛國情懷和對勝利的堅定信念。此圖作於一九四三年底，其時抗日戰火正熾，創作此圖是作者胸懷志向和心情的流露。

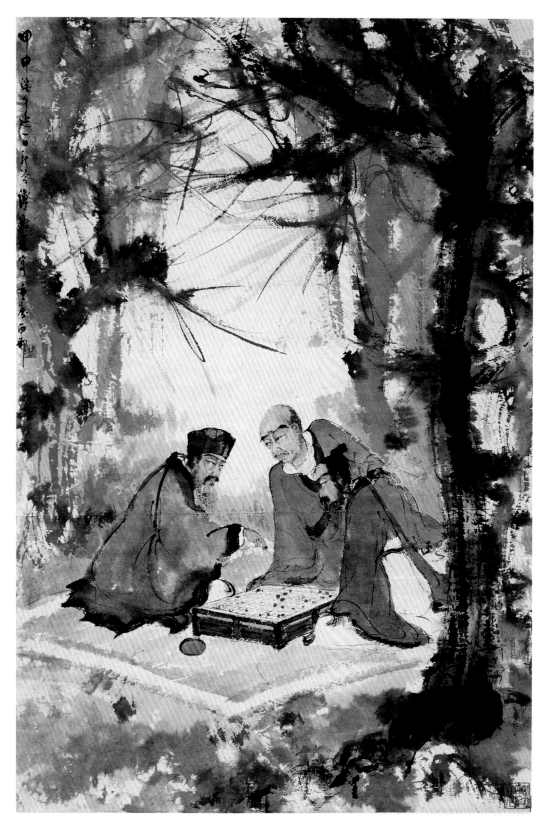

對弈圖

立軸

89.2×60.5cm

1943年

　　據沈左堯先生研究，此圖可能畫的是宋
蘇東坡與黃山谷在弈棋，旁觀者爲僧佛印
（了元）。抱石先生對三人的表情動作描
繪，眞是栩栩傳神。特別是東坡拈子欲下
的動作，給人以極大的懸念，子落何處，
或輸或贏，這正是關鍵，或說就是此圖的
「畫眼」。此圖背景環境以狂率的筆墨，僅
畫幾株大樹，枝椏交錯，增強了對弈的戰
鬥氣氛。

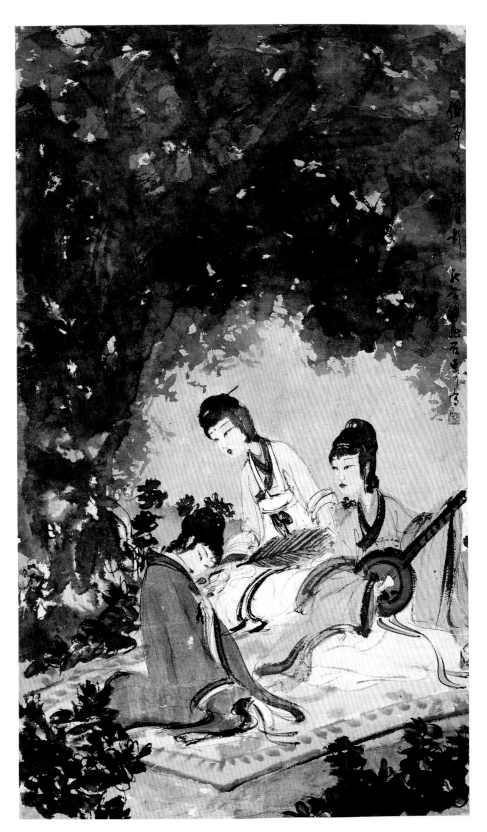

擘阮圖

立軸

102.5×60cm

1944年

　　此幀《擘阮圖》題款「側耳含情披月影」，應是夜景，故畫一樹濃蔭蔽天，遠近小花小草亦以深黑色出之，但未畫芭蕉，似與常見之《擘阮》稍異。所畫三女美麗非常。一女擘動阮咸，一女在淺吟低唱，一女則含情脈脈側耳品賞樂曲，似已陶醉在優美的旋律中。

　　此畫爲畫家張大千先生看到，在綾邊上題詞讚美：「畫境以冷爲難，比之詩人惟昌谷有焉。抱石此作冷而幽，八百年來無此奇筆也。」昌谷，指唐代詩人李賀。大千先生對此圖評語爲「冷而幽」，可比李賀詩境，極有見地。而「八百年無此奇筆也」一語，則高度評價了傅抱石的藝術及在美術史上應有的定位。

天女散花圖

鏡片

110×31.3cm

1944年

　　《天女散花》出自佛家〈維摩詰經·問疾品〉：「會中有一天女，以天花散諸菩薩，悉皆墮落。至大弟子，便著不墜。天女曰：結習未盡，故花著身。」這似乎是以散花考察弟子們的佛性。「結習未盡」，俗念未了，所以花會沾著於其身上。

　　俗謂天女散花，與佛經原意不同，唐宋之問〈設齋嘆佛文〉中有「龍王獻水，噴車馬之埃塵；天女散花，綴山林之草樹。」兩句，意思是由於天女散花，才使得山林草樹，綴滿了似錦繁花，使大千世界萬紫千紅更加美麗多彩。這裡「天女散花」是美好吉祥的徵兆。

　　此圖天女作半身，衣帶飄揚，飛翔於雲端，色彩絢麗，其身就是美麗的花朵。她把鮮花遍灑人間，為人們的幸福、世界的和平而祝福。這正是抱石先生的心願。

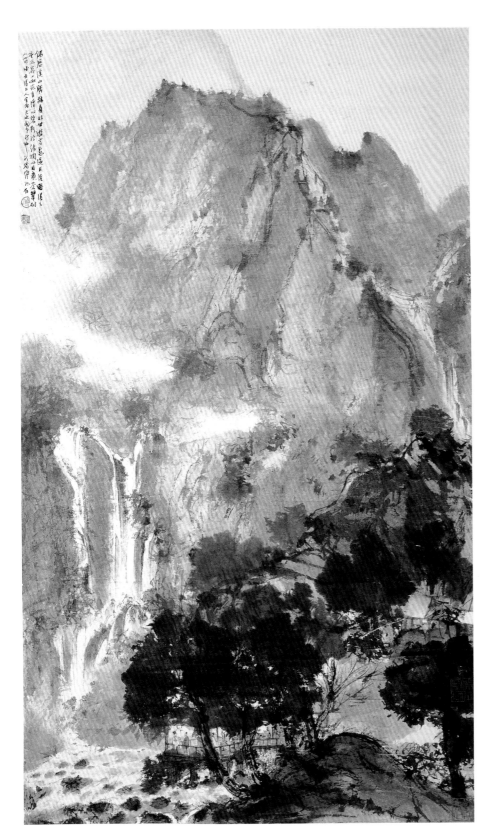

石濤上人詩意圖

立軸

104×61cm

1944年

　　康熙廿六年（公元一六八七年）立秋前，石濤上人在宣城（安徽）於友人梅瞿山的天延閣中作《山水》一幅，並題詩一首：「偶歷溪山勝，殊看非世游。岩懸逼丘徑，暗瀑下重丘。嶺上幽花秀，潭心碧影浮。倚欄心目爽，蒼翠耐人留。」

　　抱石先生並未看過此石濤山水作品，只是根據石濤的意趣而作此圖。此幅山水畫得雄渾壯觀，筆墨酣暢，於石濤詩意有充分的體現並作了形象化的發揮。圖中岩懸於上，瀑飛於下；嶺上幽花點點，水潭樹影倒映；濃蔭蔽天，一片蒼翠。以極其流暢的筆法畫山嶺、畫瀑布，用濃重的墨色畫樹蔭、畫近景。山石以淡彩渲染，很少皴擦，顯得墨瀋淋漓，渾厚滋潤。叢樹之間，水榭半隱，文人騷客多至六七人，在倚欄賞瀑聽泉，流連忘返。正是「倚欄心目爽，蒼翠耐人留」的意境，詩情畫意，餘韻無窮。

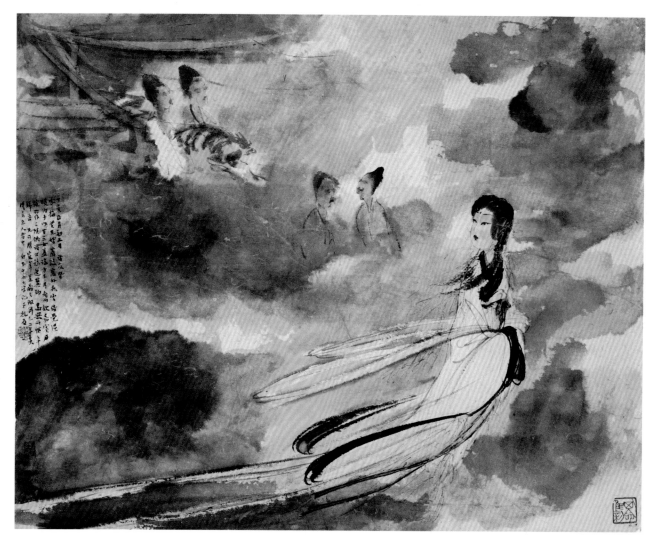

山鬼

立軸

45×57.2cm

1945年

〈山鬼〉是屈原《九歌》中之一章。寫女神對戀人的深切思念，是祭祀山神的歌辭。學者認爲山鬼就是巫山神女。按詩中描述，山鬼騎赤豹，身披薜荔腰佩女蘿。因而許多畫家畫山鬼，都以裸女形象出現，身上僅綴以花環草裙，騎坐在虎豹之上。抱石先生未肯從俗，他畫的山鬼，如此幅，立於雲中山巔，回眸遠望，在思念自己的戀人，也就是「表獨立兮山之上」，「怨公子兮悵忘歸」，「思公子兮徒離憂」的情節，赤豹及其他人等，都畫在身後隱約的背景之中，再畫

「雷塡塡兮雨冥冥」，「風颯颯兮木蕭蕭」，把山鬼置於風雨之中，塑造的是一位非常美麗又對愛情忠貞不渝的女神形象。

此幅山鬼有風雨欲來之勢，山鬼高貴美麗，身姿越發阿娜動人，裙袖在風中高高飄舉，彩帶則長長地一直拖向畫外。此種誇張浪漫的手法，使畫面賞心悅目。

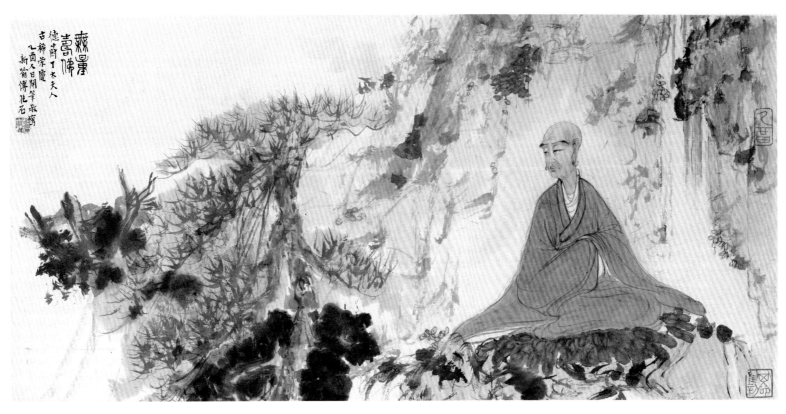

無量壽佛

立軸

30.5×63cm

1945年

　此圖是爲友人高堂祝嘏之作。無量壽佛即阿彌陀佛，又稱無量光佛、長壽佛，是西方極樂
世界的教主。作爲祝賀生日的圖畫，多用無量壽佛的稱謂，取其口采吉利、有萬壽無彊之
意。此幅《無量壽佛》與一般佛像畫不同，所作更似人間的僧人，而非威嚴不可親近的佛
像。像著僧服，慈眉善目，趺坐禪修。未畫佛光背光或極樂世界的莊嚴，而是置其於平凡的
人間大地，摩崖山泉之下，蒼松叢林之間。喻其志趣高雅，大德長壽。也使人感到親切，容
易和現實相聯繫。

為羅時慧作仕女圖

立軸

73.7×42cm

1945年

　　圖為夫人羅時慧生誕而作，圖中長題是一段不可多得的重要歷史資料，敘述了抗戰八年，抱石先生流寓重慶前後所遭遇的困苦磨難，進而表達了對母親和夫人的感激和敬意，文字至為感人。

　　圖畫仕女，漫步於柳蔭溪邊，樸素無華，嫺雅高貴而又風姿綽約，優美動人。也許即是為夫人的寫照。

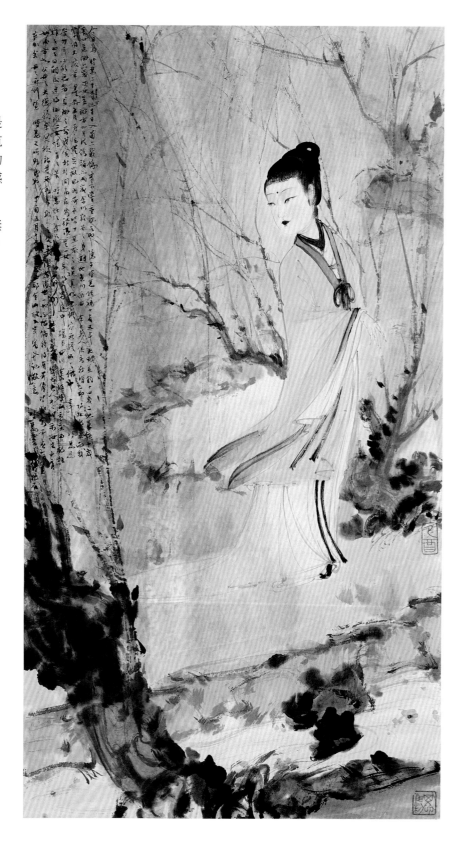

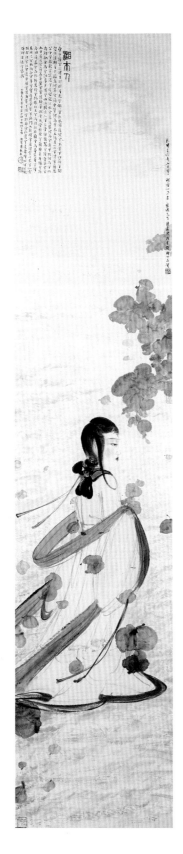

湘夫人

立軸

179×37cm

1945年

　此幀湘夫人是先生同一題材中最爲優美也最爲特別的一幅。湘夫人作側面像，是從未有過的，且色彩之淡雅諧調，線條之流暢肯定，造型之準確合度，完美得無懈可擊，那種氣質、風度、神情、舉止、高貴而又超凡脫俗，可說是人間眞、善、美的化身。其美妙不可言傳，眞神來之筆也。

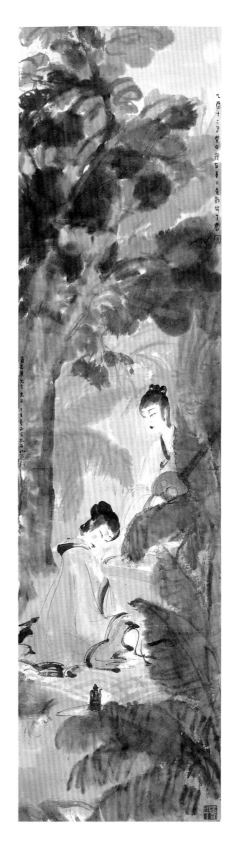

擘阮圖

立軸

144×38cm

1946年

　稱《擘阮圖》必畫二人以上，就不是「獨坐瑤階」的《阮咸仕女》了。

　《擘阮圖》雖爲先生常畫的題材，但各幅均有所變化而不相雷同。此幅背景較複雜，且運筆縱橫不羈，墨瀋淋漓。畫芭蕉，分別爲遠近景，中間夾畫一桐樹，環境氛圍頗顯繁亂，與二女彈撥阮咸，排遣內心之焦慮和憂愁，頗相一致。

　所畫二女，美而不媚，怨而不怒，溫文爾雅，儀態動人。

雪擁藍關圖

立軸

89×56cm　1945年

　　韓愈因「諫迎佛骨」事，觸怒唐憲宗，貶往廣
東潮州。在去潮州途中感慨萬千地寫下了〈左遷
至藍關示侄孫湘〉詩一首：「一封朝奏九重天，
夕貶潮陽路八千；欲爲聖明除弊事，肯將衰朽惜
殘年。雲橫秦嶺家何在？雪擁關山馬不前；知汝
遠來應有意，好收吾骨瘴江邊。」

　　此圖畫的就是此詩大意。圖作雪景，漫天飛
雪，一片銀白，樹木凋零，凜冽蒼涼。老人於風
雪中，正向突然到來的親人傾訴內心的悲苦。雲
橫秦嶺，不見家園，雪積藍關，連馬也踟躕不願
前行了！

　　此圖畫雪用傳統的留白之法，但以「抱石皴」
出之，其瀟灑靈動的筆墨，其磅礴豪邁的氣勢，
自是不落蹊徑而極有新意。圖以淡墨鈎畫，天空
灰暗，襯托出山上之雪；雪山亦用淡墨渲染，突
顯山巒之白。山勢雄偉，直插雲天，山石嶙峋，
山路崎嶇，預示了路途凶險的前程。這一切又全
是爲了表現韓愈這個被貶的垂暮老人內心的委
屈、失意、孤獨和悲憤。

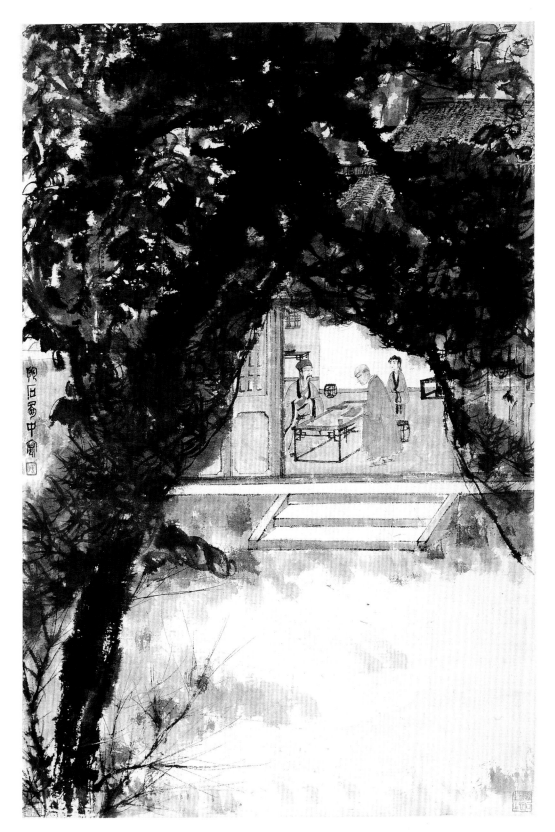

布施圖

立軸

92×61cm　1945年

　　布施，佛家語，梵語爲檀那，「六波羅密」之一，有財施、法施、無畏施三種。此處指財施，布施就是散財施予，施予財物於人。

　　此圖無標題，看畫內容，一行腳僧入戶化緣，主人施以紅包，確是布施情景。爲寫不仁，眾人切齒；樂善好施，被視爲美德。作此圖似亦有褒貶之意。

　　此圖以一棵松樹爲前景，枝繁葉茂，於樹隙蔭中描繪房屋客廳內景，頗爲巧妙。

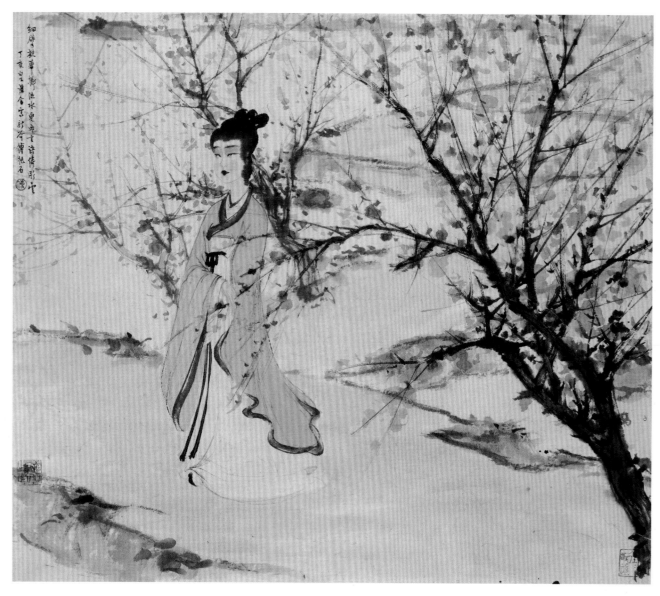

桃花仕女圖

立軸

55×63cm

1947年

　展此圖畫宋高宗趙構詩意：「閑來洞口訪劉君，緩步輕抬玉線裙，細擘桃花擲水流，更無言語倚形影。」此圖著重描繪的是最後兩句，非常優美，且詩意盎然。背景一片灰濛濛，唯桃樹繁花夭夭，主要突出人物。桃花以色彩點垛，輕鬆自在，亦是先生自創新法。先生畫此類題材，多出於對弱者的同情，表現則注重對詩情意境的挖掘，而描繪人物則極力創造美和智慧。

觀瀑圖

立軸

110.2×31.3cm

1946年

　　觀瀑爲傅抱石先生常畫的題材，此幅作於四十年代，屬較早的一幅。早年所作觀瀑多畫重岩迭幛中，飛瀑轉折數層，迴環而下，觀瀑者皆「上古衣冠」，營造的是「高山流水」的意境。此圖亦然，瀑布自左上始，經右中，再流至左，直到畫下部，瀉瀉然成谷中溪流。出人意外的是二老（及一僮子），置於畫之頂端，所觀瀑布處於最高最遠處，構圖之新奇，蔚爲奇觀。讀此圖，可見先生胸中丘壑之闊大，並知其人磊落無羈之情懷。

竹林七賢圖

立軸

137.3×40.6cm

1946年

　　抱石先生曾多次畫《竹林七賢》，大都爲斗方，此爲條幅，較少見。窄長的條幅中，住置七人，構圖頗有難度。圖中自上而下畫四組人物，兩兩相對或二人併肩，有高低錯落及遠疏的不同，最下一人臨流獨處，面有悲怨之色。七人表情不同，姿態各異，極具個性。但統一表現其避世、尚古、清談、放縱的情狀。竹林寫得勁直茂密，營造了清幽高雅的環境氣氛，雖多至七人處於林中，卻並不擁塞，但覺空間闊大，活動自由。

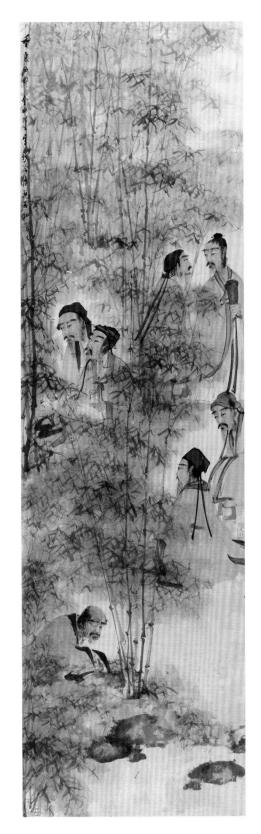

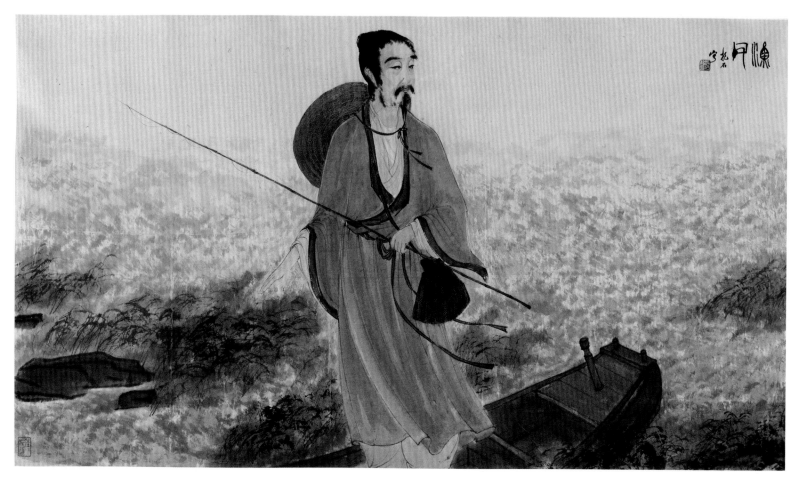

漁父圖

立軸

62×110cm

1947年

　漁父，就是老漁夫。此圖僅畫漁父形象，平凡樸素，持竿背笠，飄然立於船頭。然眉宇間英氣勃勃，流露出智慧之光。宋有〈漁父詩〉曰：「家在耒江邊，門前碧水連，……桃源今何處，此地有神仙。」蓋亦高士隱逸之流也。

　寫漁父是爲歌頌屈原，歌頌屈原則體現對國家、民族危亡的憂思，藉古人來抒發自己胸中之塊壘。

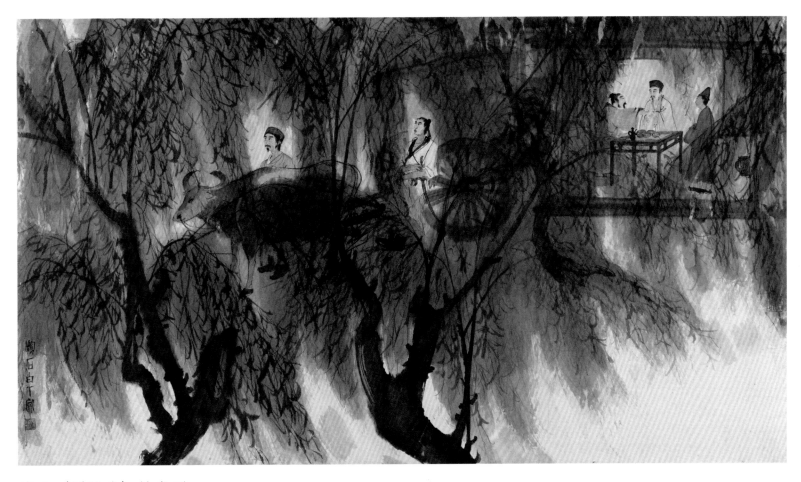

唐人〈渭城曲〉詩意圖

立軸

60.6×107.1cm

1948年

　　此寫唐王維〈渭城曲〉詩意。「渭城朝雨浥輕塵，客舍青青柳色新，勸君更盡一杯酒，西出陽關無故人。」先生最初取以為圖，意在抒發與友人惜別之情感，後曾多次作畫，成為常畫的題材，就不一定有什麼特殊含意了。

　　此圖於詩意有充分的發揮：客舍周邊，楊柳青青，早晨剛剛雨過，濕潤了大地。朋友們在吟酒送別，勸說道：再乾一杯吧，朝西過了陽關，就很難再見到老朋友了！詩中境界在畫中全都有所表現，圖以大片雨後濕潤的柳枝飄盪著布滿全紙，成為畫面的基調。用比較討巧的方法，於柳蔭隙中寫客舍、人物及西去的牛車，非常含蓄。隱約中透露出離愁別緒，使人有更為綿長的回味。

竹簾仕女圖

立軸

60.2×53.3cm

1948年

　此幅以人物畫表現唐李商隱〈夜雨寄
北〉詩意，圖中，她靜坐西窗之下，雙
眉緊鎖，花顏淒清，正在展讀詩函。窗
紗輕飄，竹簾低垂，燭光搖曳，加深了
愁情萬端，窗外風急雨驟，叢竹東西橫
斜，也加重了心緒紛亂。窗外，墨色濃
重，動感強烈；室內，半明半暗，岑寂
無聲。畫竹，用筆豪快，情緒激越；畫
人，精緻細膩，輕柔動情。動靜、粗
細、濃淡，對比強烈，爲的是表現心潮
起伏。一付竹簾，畫的如刀尺刻劃，一
根根，一層層，更覺愁緒纏綿，猶千言
萬語，訴說不盡。

震狂風暴雨。此圖為典型的，

林，萬竿傾斜，小牧童頂風
生動。

純用淡墨斜掃；一是用礬水
古人，是抱石先生技法的一
都不易塗上，就自然留下空
此圖即以甩礬法畫成，先以
墨順礬水點斜掃，以托出雨
此圖有景有情、有聲有色，
，痛快淋漓。

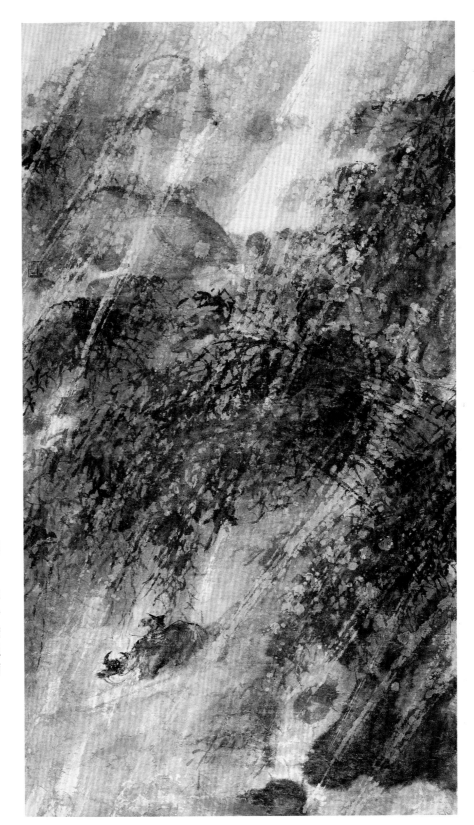

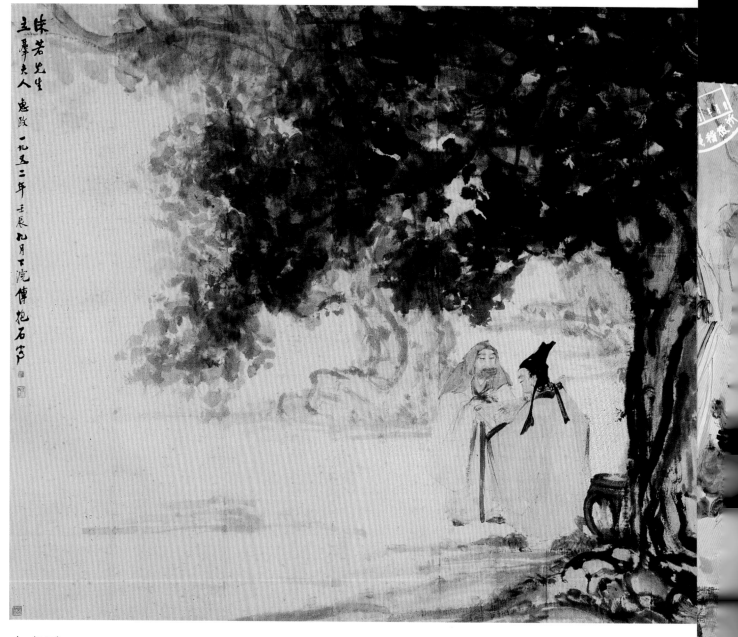

九老圖

鏡片

149.5×359cm

1952年

　　此《九老圖》是149.5cm x 359.0cm的巨作。此幅表現九位人瑞年高德邵，「既醉且歡」，氣氛比較活躍。圖中九老慈祥愉悅，他們有的在展卷觀圖，有的在沉吟賦詩，中心的一組，六老圍坐，在鑑賞和撫弄一只古鼎。此鼎是本畫的關鍵，因郭沫若先生又名鼎堂，而此圖是為賀郭沫若壽而作，此圖又稱《九老壽鼎圖》。

　　此圖主景是松柏兩棵大樹，其「松柏長青」之意不言自明。其他如桌上擺著盆花紅菊和萬年青，一老者手持瑤草靈芝等，點點滴滴無不是為了突出花好月圓人壽的祝賀的主題。

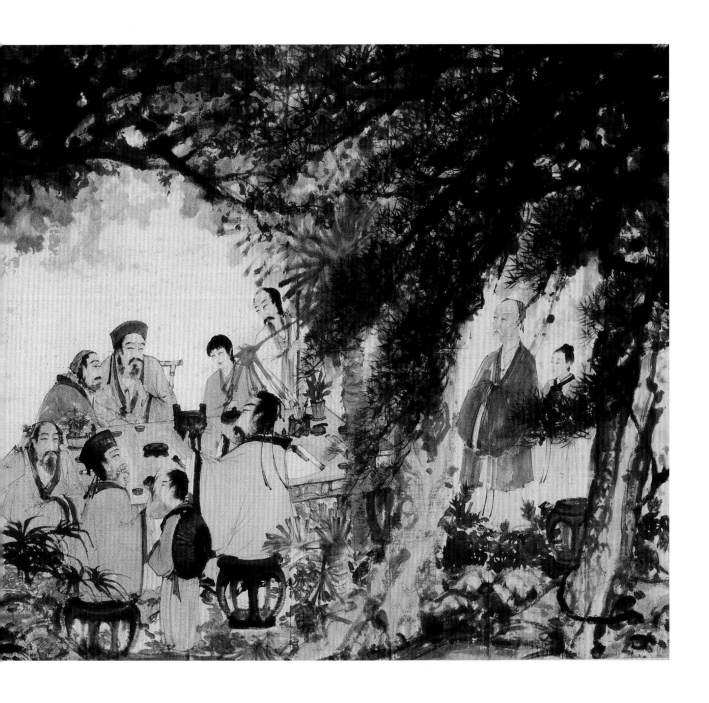

九歌圖冊

冊頁八開

36.2×47.5cm　1954年

《九歌圖》冊目前由北京中國美術館所藏最精美、最完整的一套，共十幅。
惟此次展出缺第一幅《東皇太乙》及第十幅《國殤》。

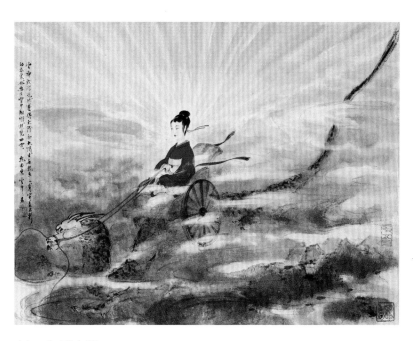

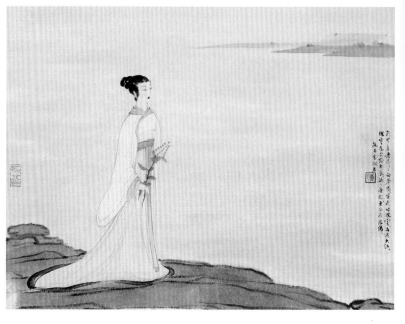

（之一）雲中君

　　雲中君是天上神祇，又名屏翳、豐隆。她是雲神或雨神，專司雲起雨落。

　　圖上題有郭沫若《屈原九歌今譯》中〈雲中居〉的今譯詩句：「雲神放輝光，比賽得太陰和太陽。坐在龍車上，身穿五色的衣裳。她要在空中遨翔，遊覽四方。」

　　圖中雲中君為一莊重的美麗少女，紅裳黃裙，綠內襯，藍飄帶，她駕著龍車在雲中飛馳，掠過雲層下的大地山，充分顯示了「覽冀洲兮有餘，橫四海兮焉窮」的豪情。其背後紅光四射，「與日月兮齊光」，也即「放輝光」與「太陰和太陽」比美。以彩色畫背景天空紅光，色彩絢麗，是先生的大膽創造，在國畫中從來沒有過，這種技法，在抱石先生後來所作《乾坤赤》、《芙蓉國裡盡朝暉》等畫中，還用得更為純熟和精采。

（之二）湘君

　　此幀為先生最得意的「標準」之作。湘君雖貴為湘水之神，此處所寫卻像有情有義的人間女子。傳說本來她就是堯之女舜之妃。這裡的湘君手執象徵著愛情的香草杜若，亭亭玉立，氣質高貴。湘君卻堅定地忠實於愛情，她佇立在那裡，等待折、思念著……。

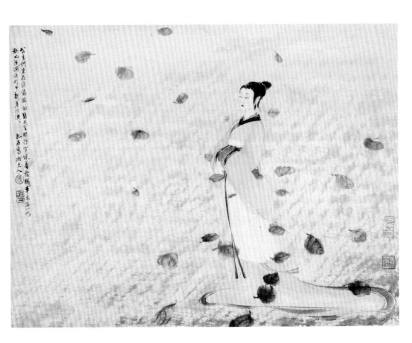

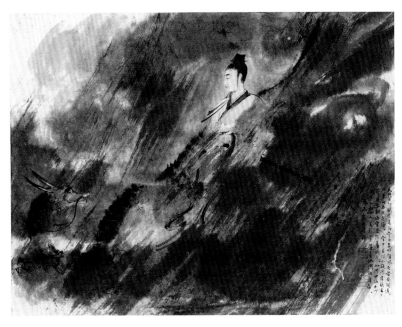

（之三）湘夫人

　　湘夫人是抱石先生畫得最多的仕女題材，大幅小幅、橫幅豎幅都有，還有的與湘君同畫，稱《二湘圖》。

　　此幅湘夫人高雅端莊，豐滿美麗。詩首句爲「帝子降兮北渚，目眇眇兮愁予」先生描繪的重點也正在眼睛上。先生先以淡墨輕描眼形，再以稍重之筆鉤勒眼黑，最後以少許濃墨點睛畫瞳孔，給人以明亮澄澈，嫵媚而又略帶憂傷的感覺。湘夫人寬衣廣袖，裙裾飄舉，特別是衣裙下擺拖得很長，線條流暢飛動。整幅背景創造性地用散鋒淡墨皴擦而成洞庭之波，無邊無涯，煙波浩淼，枯紅的「木葉」飄然而下，一幅秋風蕭瑟景象，令人陶醉。

（之四）大司命

　　大司命是專司人間生死壽命、誅惡護善之神。畫上所題爲郭沫若譯詩：天門大打開，乘著烏雲出來。叫狂風在前面開道，叫暴雨爲我打掃。……圖中大司命爲一英俊青年，手按佩劍，乘著龍車，在烏雲翻滾狂風暴雨中，沖天向前。

　　此圖筆墨濃重，橫塗豎抹，痛快淋漓。場景似有電閃雷鳴，驚天動地，驚心動魄，從而烘托出大司命的雷厲風行，掌生死，辨善惡的威嚴和無私。

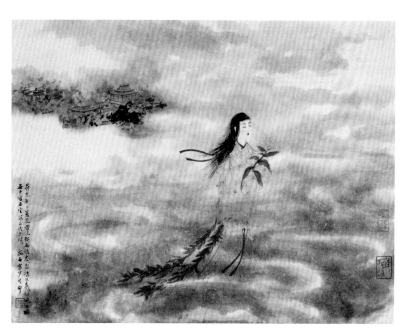

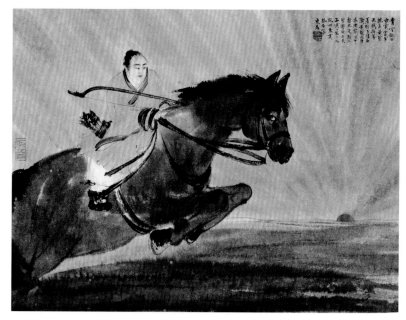

（之五）少司命

少司命是主管人間生育子嗣之神，也是主災祥命運之神。郭沫若先生、陳子展教授等則認為是愛情之神，也就是中國的維納斯。

畫中女神年輕美麗，溫文爾雅；長髮披肩，裙裾飄逸。衣衫以荷花瓣綴成，飄帶用蕙花葉連結，自然是「芳菲菲兮襲予」了。她手捧香草，象徵著愛和高尚情操。遠處是她的天宮巍峨，周邊是迴旋的雲層繚繞，少司命徘徊於雲中，倏忽來去，似乎有些悵惘和愁苦。

此圖表現的是對美、愛情和幸福的追求。

（之六）東君

東君是「日神」，也有人說是「日御之神」，即為日神駕馭雲龍車的車伕，名羲和。畫面上寥廓的太空，紅日初升，金霞萬道，灰暗的大地，漸露曙光，萬物生生不息。東君健壯孔武，他身穿「青雲袍子白霓裳」，正準備「手挽長箭射天狼」，然後轉身「拿著雕弓向西降」，雙手「抓緊轡頭在天上」，忽然「迷迷茫茫又跑向東方」。東君就是這樣一位跨著駿馬日復一日地來回奔波，為我們射殺天狼，給我們帶來光和熱的勤勞勇敢的神祇勇士。

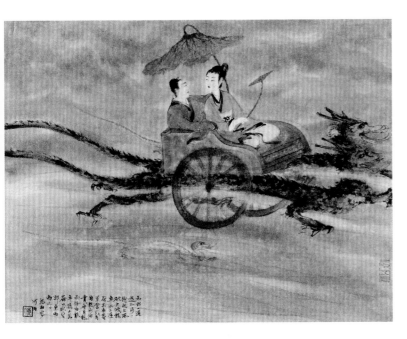

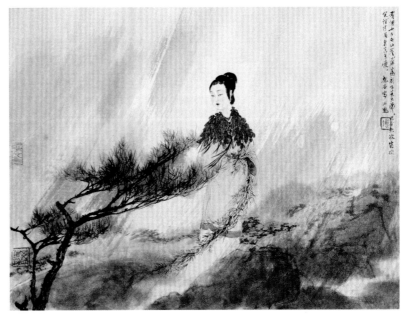

（之七）河伯

　　河伯，也稱河公，黃河水神。郭沫若先生認爲〈九歌·河伯〉歌唱的是「男性的河神向女性的洛神講戀愛」。

　　圖中河洛男女二神，正非常親密地互相偎依著，似在互通衷曲，情話綿綿。如詩中所述，他倆坐的是兩條有角青龍牽拉的水車，兩條無角白龍在車旁護航。他們同遊九河，河之渚，登上崑崙山，一路上「衝風起兮橫波」，「心飛揚兮浩蕩」是何等的威風氣派和胸襟寬闊！日色將晚，他們竟仍沉醉在愛戀之中，悵然忘歸。

　　此圖歌頌的是一個美麗的愛情故事。

（之八）山鬼

　　山鬼非鬼，是巫山之神女，是山神。抱石先生畫山鬼，多作風雨中的披髮少女，同時畫虎豹花車於後，整幅畫烏雲翻滾，風雨大作，是「雷填填兮雨冥冥」，「風颯颯兮木蕭蕭」的景象。

　　此幅《山鬼》別具意趣，更強調女神之美麗溫柔，天眞可愛和充滿青春活力。她身披薜荔衣，腰繫女蘿帶，芬芳幽香；她立於「山之上」，「含睇宜笑」顧盼生姿。近處松柏蒼翠，石泉潺潺，空中飄落稀疏的斜風細雨，迷迷茫茫。如畫上題句：「有個女子在山崖，薜荔衫子菟絲帶，眼含秋波露微笑，性情溫柔眞可愛。」

平沙落雁

鏡片

44.3×61.7cm

1955年

「平沙落雁」，古琴曲名。樂曲描寫沙灘上群雁起落飛鳴、迴翔呼應的情景。

此圖以「平遠法」爲之，是抱石先生五十年代最爲精采之作。

畫面似很簡單，沒有高山大樹，只是一片荒茫平沙，一老人踞坐撫琴而已。但畫面寥廓，意境深遠。沙灘，以淡墨淡彩渲染，愈遠愈淡，若淡若無。幾近乾涸的河流，伸向遠方蜿蜒而去，天水相接，縹縹眇眇。近景一老者靜坐於河岸小埠之上，悠然撫琴。面對著無際平沙，上下翻飛的雁群，此情比景，老者的琴聲似在發出天地無垠，人生虛妄之感嘆。

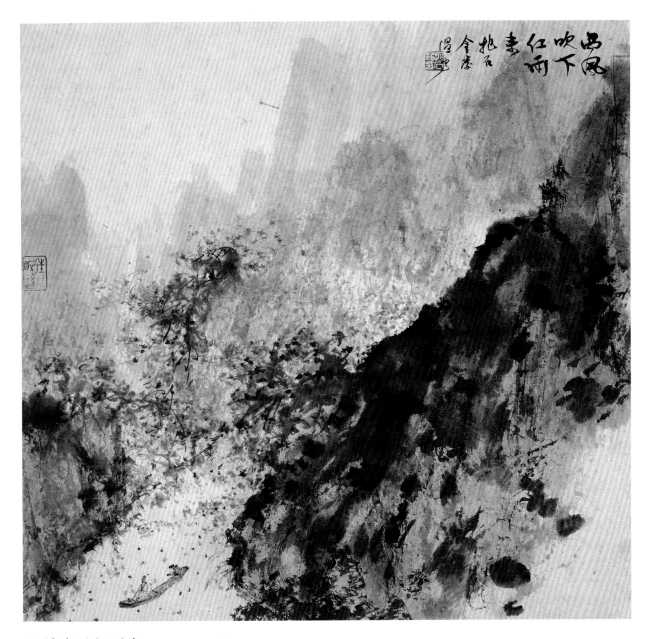

西風吹下紅雨來

鏡片

45.7×48.3cm

1956年

「秋風吹下紅雨來」，係石濤上人題畫句。

兩岸青山相對，谷中河流潺湲，一葉扁舟飄然而來。夾岸楓葉秋花如丹，一陣西風吹來，落英繽紛如雨，就灑在船上、身上。那種雅逸清幽的情調，是何等的令人心醉！

此圖畫得瀟灑自如，蒼潤獨絕。用筆靈動，用墨沉穩，有心手相和，色墨並施之妙。近處敷以些許淡赭，遠山少加花青、濃墨與暗紅協調而又有韻致，一片秋色撩人。

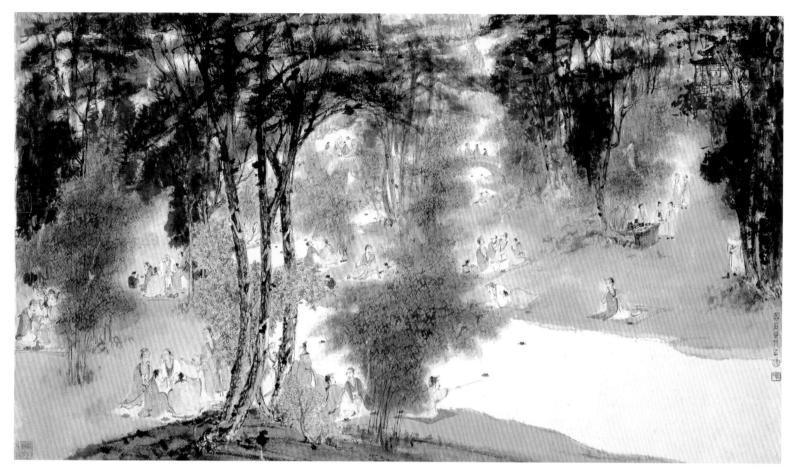

蘭亭圖

鏡片

60×106.7cm

1957年

此幀《蘭亭》（60cm x 106.7cm）與北京中國美術館所藏《蘭亭》（61cm x 162cm）在構圖、人物、背景，包括細節描寫等等各方面，幾乎完全相同，只是色彩稍豔，篇幅略小而已。北京《蘭亭》曾刊於一九五八年人民美術出版社《傅抱石畫集》，標明創作於「一九四七年——一九五六年」，經營了長達十年的時間，圖上篆書款也寫明是一九五六年除夕完成。此幅《蘭亭》亦有篆書款識，寫的是「抱石東川作」。我們知道一九四二年先生曾畫過《蘭亭》並在『壬午畫展』上展出。此後一九四七年才開始經營上述畫集上的第二幅。

此圖與北京藏圖一樣，後人印象最深的是濃鬱的文化氛圍和強烈的歷史時代感。畫蘭亭，位於右上一隅；畫人物，曲水兩岸，文人雅士三五成群列坐其間。水中漂游著「流觴」，松林竹篁秀拔的在「惠風」中微微搖曳，優雅動人。而每一個人物都是精心刻畫，細緻入微的。他們都是寬袍大袖，「上古衣冠」，他們在談天說地，飲酒賦詩……充分描繪了東晉文人瀟灑豪邁，不拘小節，縱酒狂傲，崇尚玄學的一代風流。

此幀《蘭亭》確實畫得很好，是否就是『壬午畫展』上的那一幅，還要進一步研究。

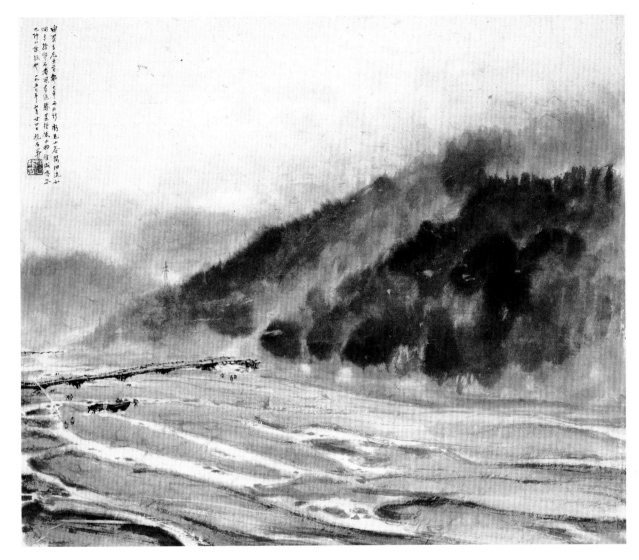

將到西那亞火車中所見

鏡片

48.3×57.2cm

1957年

　　傅抱石於一九五七年七月二十日，率團由捷克到羅馬尼亞訪問。西那亞為羅馬尼亞著名風景區，距首都布加勒斯特約一百二十餘公里。乘火車前往觀覽，經過一條多瑙河支流普拉塞夫河河谷北行。此圖寫從火車上看到的河谷風景。

　　圖中喀爾巴阡山脈鬱鬱蔥蔥，而普拉塞夫河正處枯水期，幾近乾涸，形成幾支淺淺的細流。雖然河面上架有不止一座大橋，橋上橋下部有車馬行人。

　　此圖最具特色的是寬闊的河谷沙灘，畫法極有表現力。近似《平沙落雁》，更加強勁純熟，加上灰黃色彩的運用，河灘沙磧，水落石出，荒茫的感覺，非常具體真實。

擬朴淵

立軸

149.5×53.5cm

1958年

　朴淵瀑布為朝鮮著名景觀，郭沫若曾往遊覽，並有詩頌之：「雨餘山氣靜，瀑白萬絲懸。樹密疑無路，岩奇別有天……」抱石先生未到過朝鮮，看到此詩發表，揣摩詩意，想像的情景作圖，故名之為《擬朴淵》。雖是擬寫，景色實實在在，山勢雄偉，瀑布壯觀，反而給人以身歷其境之感。尤其以硃砂點畫楓葉，新穎獨特，秋色宜人，表達了詩句「霜色嶺頭燃」的景象。

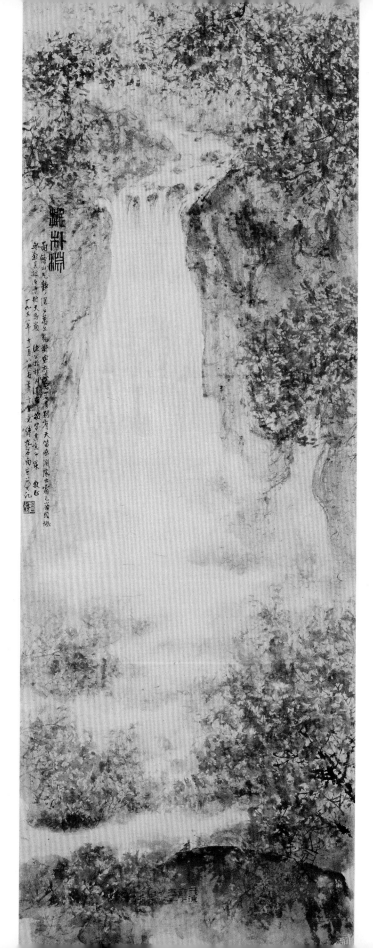

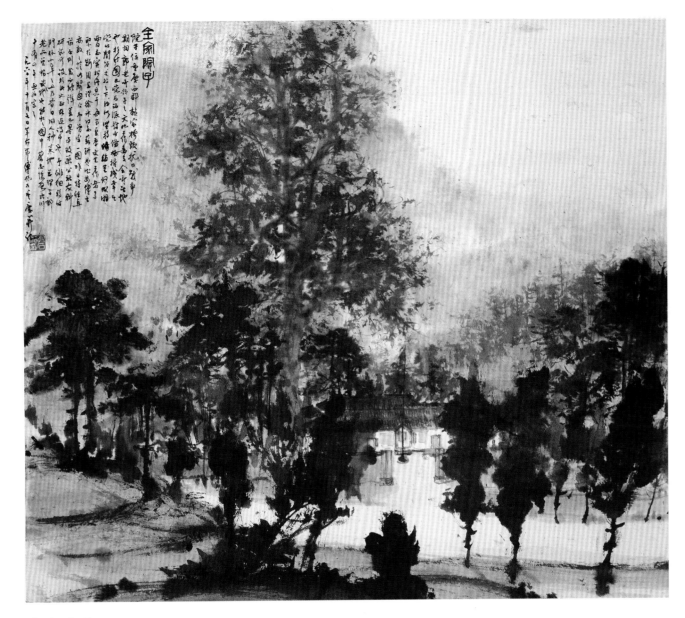

全家院子

立軸

53×61cm

1960年

　　傅抱石曾於一九五三年底畫過《全家院子》，贈給了郭沫若先生，此幅是一九六〇年先生率團寫生，重訪此地後有感作。較之一九五三年贈郭老的那幅，有很大的不同。此幅景物更加集中，畫面更為優美，技法也更為純熟而更富創造性。

　　此幅《全家院子》以那棵黃桷樹為主角，高高地有些象徵意義地聳立著，頗有「英雄」氣概。「院子」掩映於樹叢之間，樹蔭之下，大門、圍牆、房屋忽隱忽現，但明亮而又突出。背後歌樂山金剛坡在煙雲變幻中若有若無，正是蜀中山水的特徵。

　　此圖不只是一幅優美的風景畫，也是一段歷史的真實紀錄。

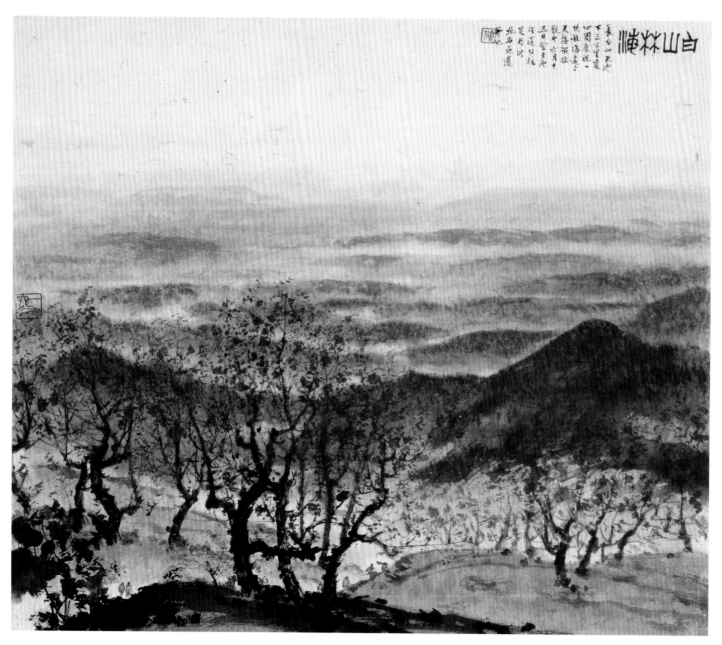

白山林海
立軸

49×52cm

1961年

此圖是「東北寫生」系列創作之一。

白山，指長白山。圖中最下部，近景畫山坡間小道，兩旁雜樹成林，一行旅人正往來於途中。向上，畫一線深色山丘，如巨浪迎面撲來。依次再上，層層樹木如重重波濤，緩緩起伏，後浪推前浪，漸漸遠去，而變得海天一色了。

此圖用筆細膩，要畫一片片山林，又畫得像一排排波浪，自然不能以大筆揮灑，故多以小筆點垛，慢慢渲染，呈現傅氏山水畫的另一種面貌。

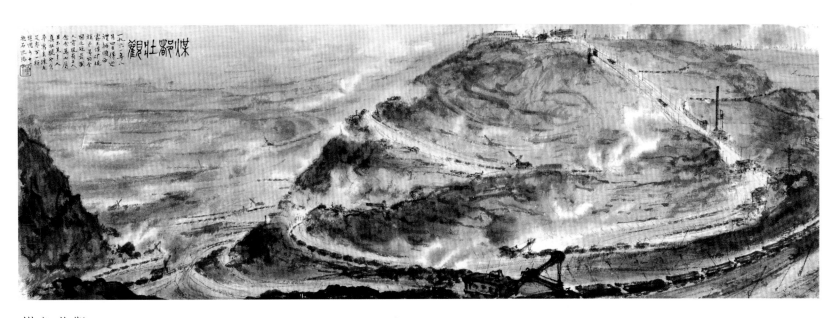

煤都壯觀

鏡片

28×84.5cm

1961年

　此圖是「東北寫生」系列創作之一。

　煤都，指遼寧省撫順市，所畫爲撫順西露天煤礦。以傳統國畫的形式畫露天煤礦，是前所未聞的創舉。先生談到此畫的創作說是「費心血最多，傷腦筋最深的題材」。

　從完成的畫面看，黑色的煤礦並未以烏黑的濃墨去潑灑，僅以較深的墨線鈎勒，以灰淡的墨色渲染，濃淡乾濕兼用，墨分五色，墨線則似旋風般橫掃畫面，包括遠景，既畫出了露天開採後的煤山之重重疊疊的層面，也造就了熱火朝天的大生產氣氛。這裡「抱石皴」的運用又有了新的發展。

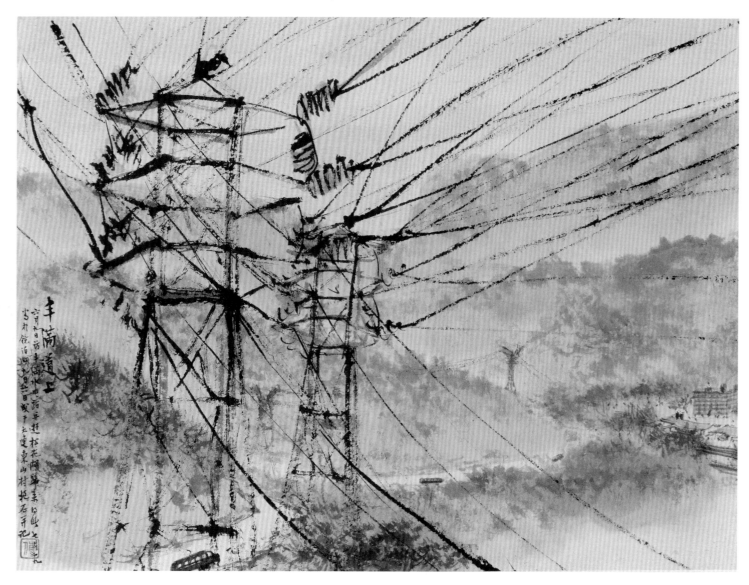

豐滿道上

鏡片

44×32.5cm

1961年

　　《豐滿道上》在構圖上有創新的嘗試，在歸途的剎那間，汽車馳過水壩蜿蜒下坡，山勢起伏，風景絕勝；平坦的公路曲曲折折地向前（下）伸展……；抬頭向窗外一看，無數的高壓電線交織在我的頭頂上。抱石先生對將東北山水的雄壯美麗和東北電氣化的雄姿，如何呈現在畫中有了新的體驗。

　　此圖畫出了他的印象，他的感覺和他的體會。畫面記錄了他向前俯視所見的「起伏山勢」和「絕勝風景」。而最後又在其上用乾筆濃墨加畫了高聳的鋼鐵塔架和縱橫交錯的高壓電線。新穎刺激，出人意外！其大膽和魄力令人驚嘆，令人佩服。這是一幅非常奇特，非常罕見，無人敢畫而只有抱石先生才敢「冒險」的創舉。

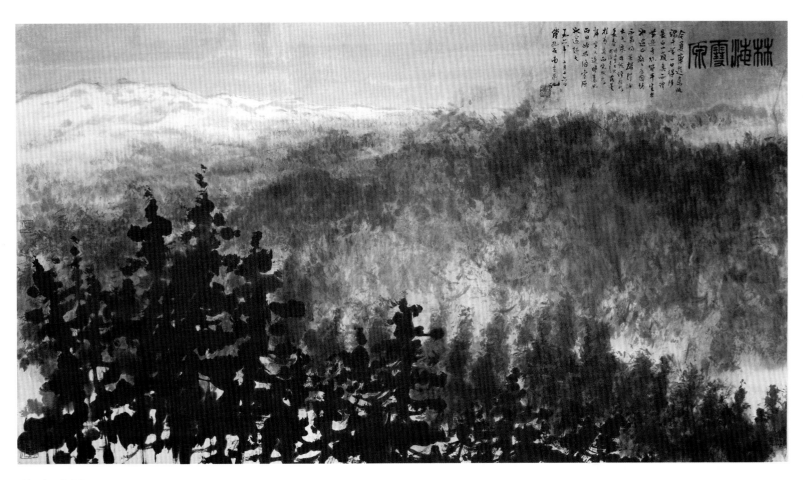

林海雪原

立軸

71×127.3cm

1961年

　此圖抱先生石一九六一年是赴東北寫生後所作最優秀作品之一。

　抱石先生東北寫生作品,是一個在繪畫上突飛猛進的階段,畫風又有很大轉變,技法又有許多發展。此圖構圖平淡中見新穎,前景是一排大樹紅松,中景是茫茫林海,遠景是雪山天池。但不是三者等分,而是互相穿插。前景的大樹畫得最爲精采,用筆縱橫馳騁有橫掃千軍之勢,且任其墨瀋汩漫,使更具渾厚蒼潤之態。

　近景紅松高聳入雲,自左至右,漸低漸遠,終與中景相銜,出現無際林海;林海則自右向左,漸遠漸淡,茫茫一片。林海起伏中,遠處突出一列平緩的雪山,最高峰就是原爲火山口的天池。陽光下,雪山天池閃爍著銀白的光芒,威嚴穩重而又尊崇高潔。讀此圖使人忽而心情激動,忽又不得不凝神靜思,繼之似乎能使人心靈淨化而感悟神往。畫法是全新的,而筆墨手法之純熟老到,眞是神乎其技。這正是藝術魅力之所在。

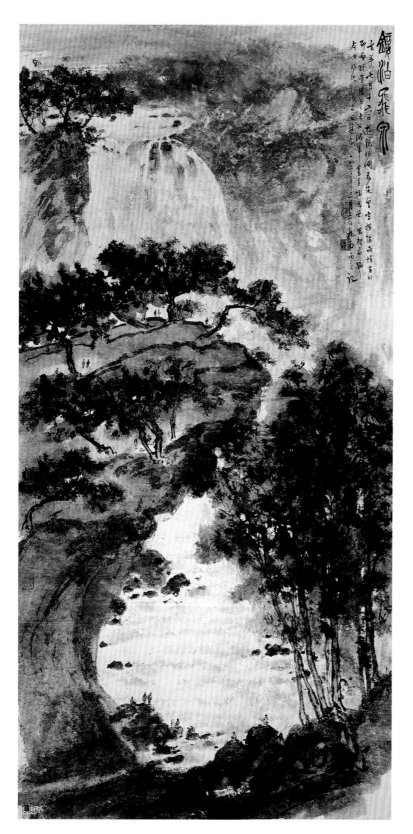

鏡泊飛泉

立軸

137.5×68cm

1962年

《鏡泊飛泉》是先生一九六一年去北京寫生時所創作
的最為精釆的作品，惟多作橫幅，此為豎幅至為難
得。上海美術館尚輝先生曾評此圖，說：「本幅作品
採用豎幅構圖，瀑布佔據了三分之二的畫面，更加強
了『銀河落九天』的氣勢；近景的巨大盤石，以向右
上方延伸的紋理抵住瀑布向右下角奔瀉的偌大動勢，
使中景的瀑布和近景的磐石統一於力的旋轉中，增強
了畫面的力度感。該作用大筆淡墨，以雷霆萬鈞之
力，掃出飛泉，晶珠激盪，水霧蒸騰，倏忽迷離，若
升若降。上端瀑口，幾筆蒼潤的叢樹、倒崖、巨岩和
近景濃墨茂樹造成強烈的黑的對比，烘托得水光分外
眩目，令人不可逼視。再細審近景盤石上，樹隙空白
處，點綴細小人影，恰是畫家本人和遊伴，正在指點
觀賞，引領讀者神遊其間，一同領略這『雷霆疾走，
聲震山谷』的氣勢」。

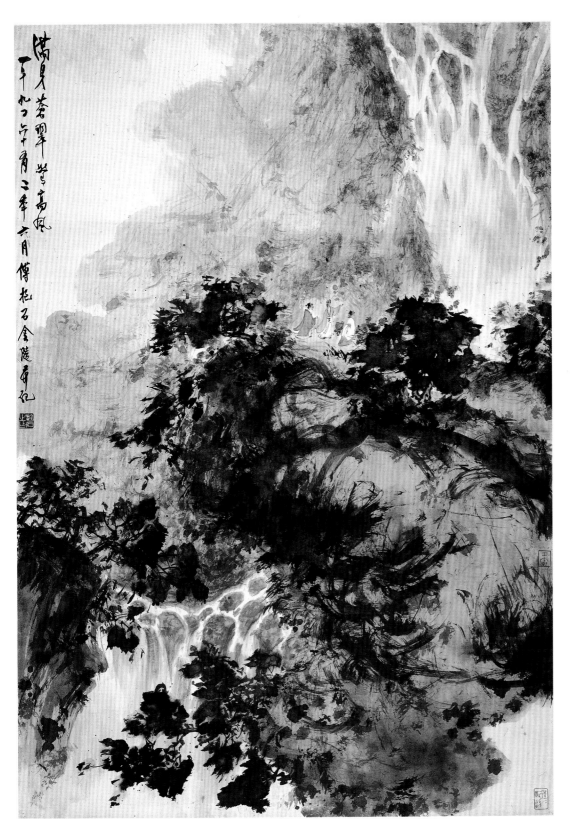

滿身蒼翠驚高風

立軸

102.8×71.6cm

1962年

　　此幀《觀瀑》氣勢恢弘，圖中一巨岩橫空出世，正好將二疊飛泉攔腰化為兩截。巨瀑從右上凌空而起，流經岩後，轉至左端，再奔騰而下。猶天河下瀉，銀龍飛舞，眞是壯觀。

　　畫泉瀑水口，皴染細緻，似有雲氣蒸騰，其飛流直下的氣勢，可聞轟轟然之聲。畫樹木岩崖，一氣呵成，墨色溫潤華滋；色彩沉著淡雅，僅加些許花青，色墨交融。此圖每一筆都顯示先生爐火純青，得心應手的高超藝術水平。最妙的是，三位老者立於巨岩之上觀瀑，散淡高古，談笑風生，爲壯麗山河憑添幾分儒雅書卷之氣。

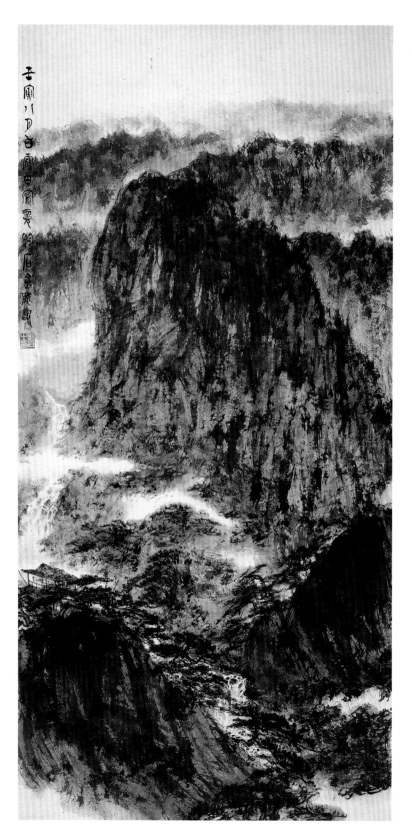

山高水長

立軸

140×68cm

1962年

　此即《夏山圖》。此圖與一九六五年抱石贈美國金咸和先生的一幅作於四十年代的《夏山圖》構圖、樣式基本相似。是六十年代先生山水畫的精品代表作。

　山，是此圖主體，自上而下全景式的巨峰，巍然占據畫面中心，山高谷深，絕壁陡玄。周圍有低緩全山環繞，更顯主峰凝重崇高。山上松柏枝老葉壯，遍山青綠；向陽處，輕敷淡赭，群山像籠罩在炎炎夏日中。

　此圖皴法深受讚賞，抱石皴表現山石的結構、質地和植被所具有的多樣變化，都可以通過此圖作體現出來。

虎跑深秋

立軸

80.3×45cm

1962年

　　虎跑位於杭州市西五公里大慈山下，泉自後山砂礫石英岩中滲出，甘洌醇厚，向有「天下第三泉」之稱。

　　此圖與前述《虎跑泉》圖有許多不同，此圖景色更加幽邃，黑瓦紅牆的大門被推後很遠很遠，長長的登山道上遊人如織，兩旁大樹高聳，漫山紅透，層林盡染，秋意更濃。先生此圖畫得純熟精練，瀟灑自如。圖上以畫樹為主，用散鋒「點簇」畫枝葉，忽前忽後，時左時右，濃淡疏密，枝椏穿插，看去似是隨意為之，然皆恰到好處的取得了樹形的千變萬化及墨色深厚酣暢的效果。

　　先生於一九六二年十月中至次年四月，應邀赴杭州休養並寫生作畫，長逾半年之久，畫了大約近三十幅作品，曾出版《浙江寫生畫選》，收入作品十二幅。惟這批作品自交出版社後，原作至今下落不明。現能看到的只有《蘇堤春曉》等未完成作品及寥寥幾幅條幅、中堂，《虎跑深秋》、《虎跑泉》是其中兩幅，至為寶貴。

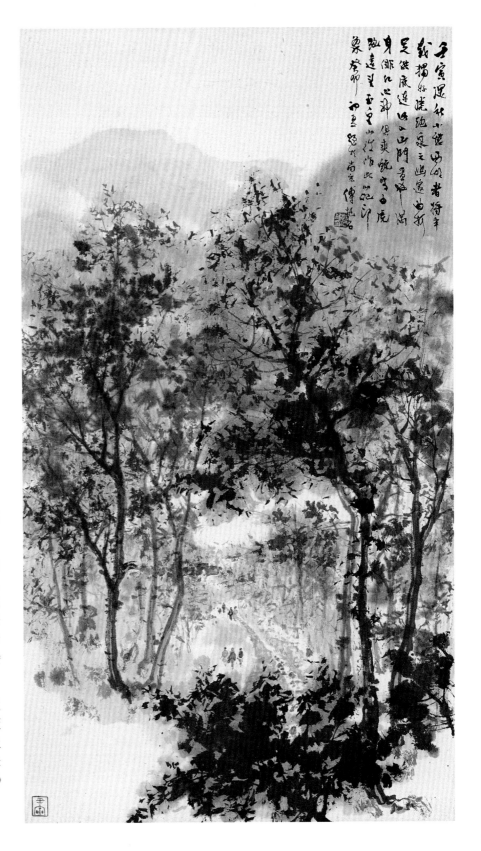

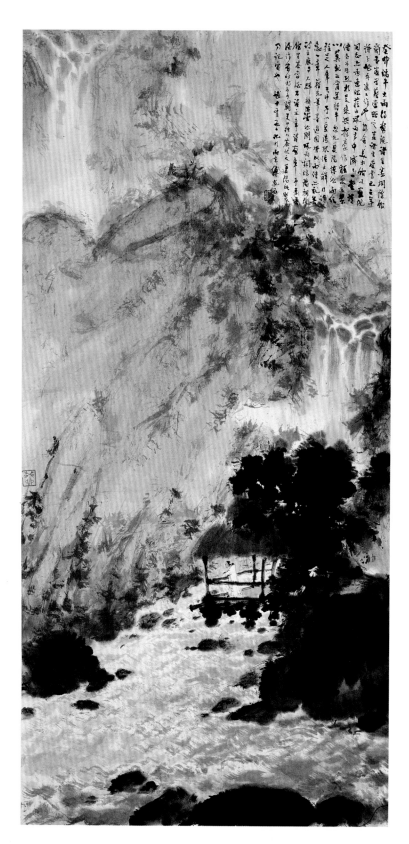

聽泉圖

立軸

110.6×52.8cm

1963年

　此作雖是當場即興之作，由於是專為江蘇省國畫院學員示範，畫來仍就是深思熟慮，嚴肅認真，並非草草了事、敷衍應酬。此作非常規範，構圖嚴謹，畫法穩健，皴擦點染也比較收斂。但瀑布水口、谷澗流泉、山石樹草、水榭人物等等一切，都畫得非常到位，一絲不苟。作為山水畫的組成「要件」，包括題款，在這裡都有所處置和表現，展示了先生的「絕活」。作此不僅足以垂範於後世學人，也是一幅優秀的山水畫創作。

春雨西湖圖

立軸

27.8×38.8cm

1963年

圖畫中杭州西湖，僅以上方窄窄的一條畫主景，然卻含蘊至富，抓住了特點，寶石山、保俶塔、蘇堤均在畫中，已經盡顯城市輪廓線的基本面容。近景純用皴擦畫濃密柳蔭，中則大片留白，展示了空闊的湖面。春雨瀟瀟，以淡墨斜掃數筆，兩簾就掛在水天相接之處。湖中遊船盪漾，湖岸一對情侶漫步於柳林雨中，畫面一片嫩綠，小情侶紅藍耀眼，真是風情萬種，春光無限。

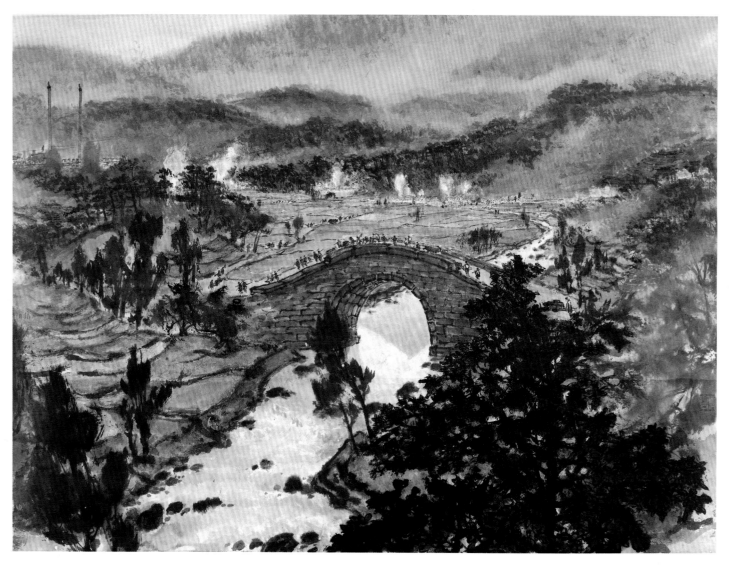

關公橋

立軸

68×93cm

1963年

　此作是先生晚年優秀作品之一，畫得充實厚重，濃鬱蒼潤。他以重墨寫枝繁葉茂的大樹近景，以深綠寫大片農田，以淡墨寫遠山而在其間留出白牆灰瓦的農舍，還冒著裊裊的炊煙。畫中主景，一條蜿蜒流淌的清清小河，上跨一座古老的石橋，橋洞下，水面上竟然倒映著畫面以外的「韶峰」，真是妙不可言！

　橋上、路上、田間、村頭，還畫了多至數十人的勞動人群，他們禾鋤、挑擔，推著車、趕著牛，一派欣欣向榮的熱烈景象，有著「無數英雄下夕煙」的詩情畫意。

芙蓉國裡盡朝暉

立軸

48×68.6cm

1964年

「芙蓉國」指湖南省，因湖南古代芙蓉樹多，八月花開，耐霜不謝。

此圖非常簡練，但都非常充分地展現了三湘大地之富饒美麗，遠處的「九嶷山」上白雲飄飛，山下「斑竹」成林。佔畫面大部分的洞庭湖「連雲波湧」，水上運輸繁忙，兩岸工廠林立。近景「長島」即長沙橘子洲，洲頭橘林結滿了豐碩的果實，碧綠的水田畔，紅旗招展，農人結隊一路歡快地走來。特別是整幅畫「紅霞萬朵」籠罩在「朝暉」之中，朝氣蓬勃，一片欣欣向榮的景象。

此圖色彩的運用打破成規，很有新意。

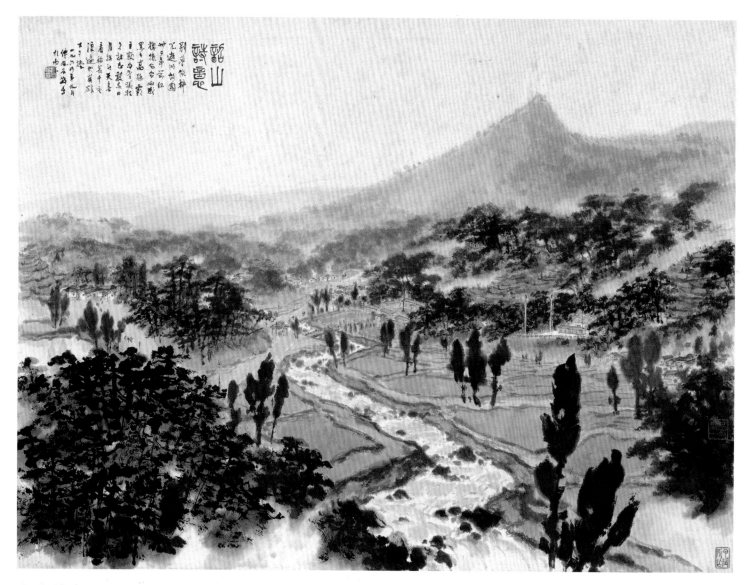

韶 山 詩 意

立軸

69×91cm

1964年

　韶山在湖南省湘潭市西北，相傳舜帝南巡到此曾奏韶樂，故名。

　抱石先生畫此圖，並沒有如詩中所述，去描繪鬥爭、苦難、壓迫、犧牲。他抓住「日月換新天」一句，所畫乃是一幅瑰麗的山水風景畫。先生以更加廣闊的視角，俯瞰韶山遠近全景。以遠景韶峰為最高點，中間一條小溪蜿蜒向下流出畫外，溪邊兩側阡陌縱橫，梯田稻菽千里，左下角一片松林，右下角幾株楊樹。林蔭掩映中可見民舍、牌樓、學校、機關、招待所；一條小路通向「故居」，沿途參觀民眾絡繹不絕。……先生觀察入微，描寫細緻，但整體統一，層次分明，絕無瑣細之嫌，倒覺得先生行筆自由，畫圖是一氣呵成。